室內外建築
攝影 & 修圖
最高技巧

細矢仁　作者·攝影

高詹燦　黃正由　譯

瑞昇文化

前言

●「建築的照片」日常之中隨處可見

「建築」與我們的關係非常密切。各位所拍下來的照片之中，是否都能看到許多建築物的身影呢？

隨拍照片的背景，應該會出現客廳或是朋友的房間。如果出外旅行，大多會在知名建築或史蹟的前方拍下紀念照，或是直接將建築跟史蹟、當地街道的風景拍下來留作紀念。不論有心還是無意，我們所拍下的幾乎所有照片，都可以算是「建築的照片」。

掌握訣竅將建築物巧妙的拍下，可以讓照片得到與眾不同的感覺，以建築或街道當作主角的照片自然不在話下，就算當作陪襯也是一樣。照片中的建築是否出現扭曲、是否跟印象中的一樣漂亮，掌握好這幾個重點，不論隨拍還是紀念用的照片，都能給人更為紮實的感覺，身為「作品」的氣氛也更加強烈。

●拍攝照片的方法正在返璞歸真

輕便型數位相機發展出足夠的性能，筆者在使用它來工作的某一天，突然出現一種 Déjà vu（似曾相識的感覺）。

發現自己拍照時所窺看的不是數位單眼相機的觀景窗，而是有如4×5大畫幅相機的液晶螢幕。

套上黑布，看著毛玻璃那上下顛倒的影像來拍攝風景的作業，跟看著輕便型數位相機預覽用的螢幕來進行拍照的感覺，幾乎相同。用手機的拍照也是一樣。

跟使用狹窄的觀景窗所拍攝的照片相比，一邊看著大型畫面一邊環顧四周，應該能拍出更好的照片。

這是因為周圍環境所產生的各式各樣的關聯性，都被附加在照片之中，讓照片得到更多的含義，也讓照片變得更加有趣。

作者簡介

1968年	出生於日本滋賀縣
1995年	東京理科大學大學院工學研究科建築學專攻 修畢
1995～2000年	就職於株式會社 妹島和世建築設計事務所
	負責 熊野古道なかへち美術館、橫濱市六ッ川地區 Care Plaza 等等
2003年	一級建築士事務所 細矢仁建築設計事務所
2003～2008年	東京理科大學工學部建築學科 兼任講師
2006年～	武藏野美術大學造型學部 建築學科 兼任講師
代表作	「沖繩小兒保健中心」2008年竣工
得獎經歷	2009年　第3次 KIDS DESIGN AWARD 建築、空間設計部門獎「KIDS DESIGN 協議會 會長獎」
	2010年　第5次 兒童環境學會 兒童環境設計獎 設計獎勵賞
	2010年　第8次環境、設備設計獎 第Ⅱ部門：建築、設備統合設計部門入圍

●掌握些許的訣竅
　　就能將建築漂亮的拍下

不論性能再怎樣精良的數位相機，跟人類的肉眼相比，都還有許多不方便之處。但善用這些不方便的部分，將可以拍出有趣的照片。

為了盡情享受數位相機的不方便之處，我們必須主動去瞭解數位相機，學習它們的運用方式。

要進行微調或是改變位置，別讓不必要的物體出現在照片之中，考慮太陽跟影子的位置等等 —— 要拍出充滿魅力的照片，這些小技巧扮演非常重要的角色。

另外加上拍攝建築物所需的一些竅門，則不光是以建築為主的照片，在客廳隨手拍下的隨拍照片、建築前方所拍攝的紀念照等等，全都可以更上一層樓。

筆者的工作是建築師跟攝影師，兩者的共通之處，在於追求充滿魅力之景觀。本書的內容，是由筆者針對

「要掌握數位相機的哪些部分，才能將建築物拍成好的照片」
「拍攝建築物的訣竅」
「更進一步提升照片魅力的圖像編輯技術」
這幾點，盡可能的用簡單易懂的方式來進行說明。

閱讀本書之後，要拍出如雜誌所刊登的那種工整細緻的建築照片，將不再是夢想。

●帶著相機到街上去！

抱持「想要拍下美麗的建築或是風景！」的想法，會讓人主動去尋找美麗、值得拍攝的對象。

用這種角度來觀察習以為常的街道跟建築，將可以發現過去不曾察覺到的魅力跟樂趣，讓散步或旅行變得更加有趣。

透過照片，讓自己對周邊景色的觀察跟理解更加敏銳 —— 由衷希望這本書，可以協助您更進一步的接近這種感覺。

只要能將建築物順利的拍下，拍攝其他照片的技術都可以變得更加高明。

拍攝美麗照片的人口如果增加，我們的城市與街道或許都能變得更加美麗。

<div align="right">

細矢 仁

</div>

CONTENTS

Design：KindsArtAssociates

建築照片真有趣！

拍攝建築的照片樂趣無窮

　　享受拍照樂趣的方法，和照片數量一樣不勝枚舉，建築照片也是如此。建築的種類千變萬化，其中所包含的魅力也是千差萬別。造訪這些建築來拍下照片，會是一件非常有趣的事情。就算是平時不會留意的風景，從攝影師拍照的角度來看，或許也能找出意想不到的魅力。給人「被我發現了！」的那種感覺。建築之中與這種風景相關的素材非常豐富，也因此建築相關的照片才會如此地有趣。

圖像編輯也非常好玩

　　建築照片好玩的部分，不光只是拍照而已，「修繕」的過程也非常有趣。比方說用圖像編輯來修正水平跟垂直。這個乍看之下不顯眼的作業，卻是讓照片與拍照時所留下的景色記憶拉近距離的創造性工程。光是修正水平跟垂直，就可以讓照片與記憶之中的風景更加接近。要是能修正出比記憶更加美好的照片，將給人帶來無比的成就感。一旦體會過這種成就感，以後按下快門的時候，就會聯想到修正之後的感覺，讓人感到興奮，忍不住的想要一次又一次的按下快門。

本書的圖像編輯會用 Photoshop Elements 12 來說明

旅行得到更多的樂趣

　　抱持著想要拍出好照片的想法，就會讓人期盼跟值得拍攝的對象相遇。建築物會反應出一塊土地的風土跟習俗。出外旅行的時候，當地建築所編織出來的風情四處可見。拍攝知名的建築雖然也很有趣，但是用特定的主題來拍攝旅行地點的日常風景，也是一件好玩的事情。這是因為獨特的觀點，直接可以成為作品的趣味性。對建築物保持敏銳的嗅覺，來觀察旅行中遭遇到的各種細微的風俗或習慣，可以讓出外旅行產生更多的樂趣。

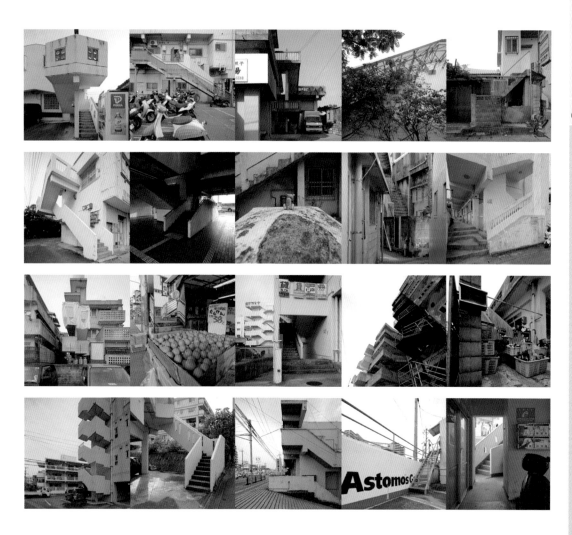

將拍下來的照片公開、分享

　　拍得好的照片，會希望有許多人來觀賞。印刷出來跟朋友分享雖然也是很大的樂趣，但是在 Facebook 或 Flickr 等可以上傳照片的社群網站公開，讓全世界的人們看看這些照片，並透過留言等方式來得到不同的迴響。充滿自信的照片如果有人誇獎，當然會覺得非常高興，意想不到的感想，也可以成為一種刺激。看看其他人所拍的照片當然也是件快樂的事情，更可以加深對攝影的學習。透過網路，或許可以用照片拓展出新的交流也不一定。

建築照片真有趣！

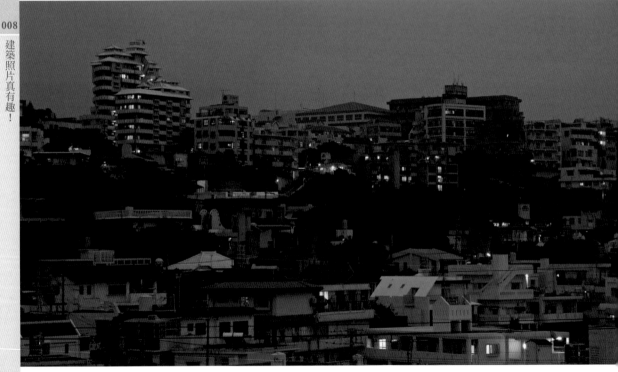

建築照片的
基本跟訣竅

1 請掌握這幾點
數位相機的基本知識

不光是建築，想要拍出美麗的照片，都必須瞭解數位相機這項攝影工具擁有什麼樣的特徵。相機與數位相機若要詳細說明，可是會沒完沒了，在此針對拍攝建築照片所需要的基礎知識來進行介紹。

該用哪一種數位相機來拍攝？

拍攝建築所使用的數位相機，可分為3種類型。

❶中片幅Digital Camera Back

❷數位單眼反光相機

❸輕便型數位相機

❶「中片幅Digital Camera Back」是用來裝在6×4.5或6×7等中片幅、大片幅相機的底片部分的數位相機，搭載的感光元件所擁有的畫素高達3,000萬以上。用這種相機拍攝的照片非常地清晰。主要用在廣告攝影等職業用途上面，價位也高得嚇人。拍攝所需要的一套設備，價位接近300萬日幣。

比較現實的選項是❷跟❸，就算如此種類仍舊是相當繁多，讓人不知道該選哪一種。如果想要拍攝的對象不光只是建築照片，各種人事物都想納入相框之中，建議選擇❷數位單眼反光相機。若非想要創作出作品，而只是想拍攝建築來取代筆記或速寫，隨時都可以放在包包內的❸輕便型數位相機，就已經非常充分。

中片幅
Digital Camera Back

一般來說，具有比數位單眼反光相機更高性能的感光元件。拍攝建築的時候可以將鏡頭錯開來進行所謂的視角調整攝影〔→20、37頁〕，拍出來的照片擁有壓倒性的高畫質。

數位單眼反光相機

可以交換鏡頭的數位相機。跟輕便型數位相機相比，感光元件較大、畫質也比較好。容易照出活用散景的照片，讓人可以享受到建築以外的照相樂趣。活用移軸鏡頭〔→20頁〕，可以進行視角調整攝影來拍攝建築物。

輕便型數位相機

攜帶方便的小型數位相機。建議選擇具備手調模式的機種。像素的數量跟數位單眼反光相機比較起來毫不遜色，但感光元件較小，因此畫質會比較差。但是對焦的清晰範圍（景深）〔→12頁〕較大，適合用來拍攝建築物模型的照片。

什麼是感光元件？

感光元件相當於數位相機的底片。透過鏡頭抵達感光元件的光線，會被轉換成可以形成數位圖像的電子訊號。基本上尺寸越大畫質越好。

什麼是像素總數？

數位相機的照片是由Dot（點）所構成。像素是Dot數量的單位。理所當然的，像素越多拍出來的照片也越是精細，可以放大來進行印刷。如果超過1,000萬畫素，用A3尺寸來印刷也沒問題。

該選擇哪一種拍攝模式？

　　許多數位相機，都備有「夜景」「人物」甚至是「建築」等，對應不同場景的拍攝模式，這些模式主要的不同在於曝光的方式。若是可以理解更為基本的❶程式自動曝光、❷光圈先決模式、❸快門速度先決模式等3種曝光模式，則可以讓照片的表現手法變得更加多元，拍照的自由度也會一口氣增加。

　　細節會在第12頁的「光圈該怎麼決定？」來進行說明，對於必須比較鮮明的建築照片來說，基本上會縮小光圈來進行拍攝。因此必然會選擇可以自己決定光圈的❷「光圈先決模式」。

3種拍攝模式

P 程式自動曝光	由相機自動判斷拍攝的狀況、自動設定出最為合適的光圈跟快門速度的 AE（自動曝光）模式
Av、A 光圈先決模式	用手動的方式決定光圈值，相機會配合這點來自動設定快門速度的AE模式
Tv、S 快門速度先決模式	用手動的方式決定快門速度，相機會配合這點來自動設定光圈值的AE模式

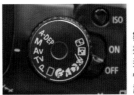

數位單眼反光相機用來選擇拍攝模式的轉盤。也有採用其他選擇方式的機種。M是光圈跟快門速度都用手動來決定的手調模式。

曝光是什麼？

　　曝光是指要讓感光元件用什麼方式吸收多少光量，也就是「要在什麼樣的光環境之下拍攝照片」。曝光取決於鏡頭的光圈跟快門速度。鏡頭的光圈越是縮小、快門速度越快，進入相機的光量就越少。

　　數位相機會自動決定曝光，但數位相機所決定的曝光，不一定都能拍出好的照片。因此要對曝光進行調整（補償），按照自己的喜好讓照片變亮或是變暗。

數位相機的 ± 按鈕。有些機種或許不同，調整曝光的方法，大多是壓住這個按鈕來轉動轉盤。

大多數的相機調整曝光的方式，都是壓住〔±〕按鈕，用〔＋0.7〕〔－0.3〕等數據來進行修正。

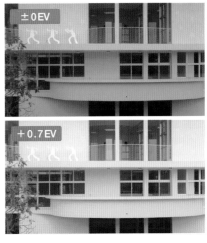

拍攝白色建築物的時候，數位相機會判斷是「明亮的被攝體」及用比較暗的曝光來拍攝照片，因此植物（建築周圍的樹木）的綠色會陷入曝光不足（太暗）的狀態。遇到這種狀況時，為了將建築跟植物都美麗的呈現出來，要往＋（正）的方向來調整曝光，找出建築跟植物都合適的曝光。相反的，如果要避免天空變得一片蒼白，則要往－（負）的方向進行曝光補償。

光圈該怎麼決定？

光圈跟快門速度，不光是會影響照片的亮度，還會讓照片呈現出來的感覺出現差異。光圈就好比是眼睛的瞳孔，會用複數的金屬片來縮小、張開，調整通過鏡頭的光量。光圈會用F2.8或F8等光圈值（F值）來表現，這個數據越大，光圈就越是縮小（讓光通過的通道越窄）。

光圈的另一個特徵，是光圈越是縮小，對焦的清晰範圍就越長，也比較容易拍出鮮明的照片。相反的，光圈越是打開，對焦的清晰範圍就越短，越容易拍出活用散景、充滿氣氛與情調的照片。這個位在焦點前後、可以清晰成像的範圍稱作「景深」，是決定照片氣氛的最重要因素之一。因此拍攝建築照片的時候，大多會用「光圈先決模式」調整光圈來拍攝。

焦距跟被攝體的關係

景深指的是「照片焦距（看起來有）對準的範圍」。就跟放大鏡一樣，嚴格說起來相機透鏡的焦點其實只有一處，但人類的眼睛沒有那麼精準，只要在一定範圍內就會出現焦距已經對準的感覺。這個範圍被稱為「容許模糊圈」，容許模糊圈的範圍會隨著透鏡的光圈來變化。光圈值（F值）若是增加，光線以銳角進入，容許模糊圈的範圍也會跟著增加，讓「景深變深」，使近處到遠方的焦距都可以對準。相反的，光圈值（F值）要是下降，容許模糊圈的範圍就會變小，讓「景深變淺」。光圈值最小的狀態稱為「開放光圈（最大光圈）」。

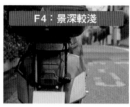
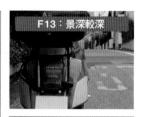
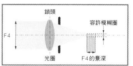
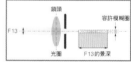

把光圈值設定在F4，只讓眼前機車對焦的狀況。模糊的背景可以讓身為主角的機車浮現出來。這是人物照常常會使用的表現手法。

綁光圈值設定在F13，背景街道變得清楚。

對焦時光圈處於開放狀態

一般的數位單眼反光相機，平時會讓光圈處於完全開放的狀態，讓使用者對焦起來比較容易。只有在按下快門的時候，才會縮小到設定的光圈值，因此無法用觀景窗來確認景深。但如果選擇〔預覽〕機能，則光圈會縮小到設定的狀態，此時透過觀景窗也可以確認到景深。微4/3系統（Micro Four Thirds）等電子式取景可換鏡頭相機的單眼數位相機，則隨時都可以確認景深。

EV值是什麼？

EV值是「Exposure Value」的縮寫，也就是曝光值。當光圈值為1、曝光時間為1秒的時候，EV值被定義成0。曝光時間減半，或是光圈值降低到$\sqrt{2}$倍讓進入相機的光量減半，EV值也會用1的單位（階段）漸漸變小。

景深會隨著望遠跟廣角而不同

如果使用廣角鏡頭，將光圈設定在F8左右，從大約3m的眼前到無限遠的距離都可以對焦。反過來，如果使用望遠鏡頭，則景深會變窄，就算光圈調到比較小的程度，對焦範圍仍舊是非常的小。另外，使用望遠鏡頭會增加手震的影響，最好是搭配三腳架。

光圈太小也要注意！

波的性質之一，是通過縫隙之後，會傳播到廣大的範圍。這種現象被稱為繞射。光圈縮得太小，會讓光線產生繞射的現象，反而容易使照片變得模糊。各種鏡頭所能許可的界限不同，一般來說光圈不要小於F11會比較保險。

建築照片的基本跟訣竅

快門速度該怎麼決定？

快門速度（Shutter Speed）如同字面上的意思，是指快門開放的時間。選擇光圈先決模式的時候，相機會配合光圈的狀況自動決定快門速度，因此使用者比較少會去在意快門速度的問題，但這仍舊是影響照片之表現手法的因素之一，還是要瞭解一下它所帶來的效果。

快門速度較快時，移動的物體看起來就像靜止一般。快門速度如果比較長（慢），則移動的物體會出現模糊的感覺。刻意使用比較慢的快門速度，讓拍下來的人物模糊不清、無法識別身份，也是一種攝影技巧。比較慢的快門速度容易出現手震，必須搭配三腳架。拍攝夜景的時候被攝體會比較暗，需要比較慢的快門速度長時間進行曝光，此時也會用到三腳架。

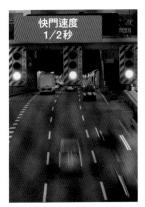

快門速度較長（慢），移動的物體會出現模糊（流動）的感覺。

快門速度較快，移動物體會以靜止的方式呈現。

手拿相機拍攝的界限是多少？

越是望遠的鏡頭，照片越容易受到相機細微動作的影響，也越容易出現手震。雖然會有個人落差，鏡頭各種焦距的手拍界限，可以參考右邊的算式。比方說用35mm等效焦距換算出來相當於28mm的廣角鏡頭，一直到1/30秒，用手拿著拍攝都不會出現手震。但如果是35mm等效焦距換算出來相當於100mm的望遠鏡頭，則1/100秒就已經達到界限。如果想要拍攝鮮明的照片，建議還是經常攜帶三腳架。

$$手持相機拍攝的快門速度的界限 = \frac{1}{鏡頭的焦距} 秒$$

※ 相機如果具備防手震機能，可以容許的界限也會增加。

ISO 值是什麼？

數位相機的感光度，跟底片一樣會用ISO值來標示。比方說ISO值200的感光度，是ISO值100的2倍。感光度加倍，可以讓曝光值（EV值）往上提升1個階段。

最近的數位相機可以用ISO值6400或12800等高感度來進行拍攝，有些機種甚至在夜晚也不需要三腳架。但基本上ISO值越高，照片越容易出現雜訊、形成粗糙的感覺，所以還是盡量用低感光度搭配三腳架來拍攝會比較好。

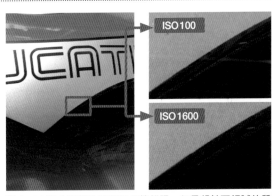

ISO100

ISO1600

提高ISO值會讓照片出現假色等雜訊。如果想拍下細膩的質感，最好是用最低的感光度來進行拍攝。

白平衡是什麼？

太陽光、螢光燈、白熱燈泡等等，光源的種類不同，發出來的光芒也會擁有不同的色彩。為了讓白色物體照起來像是白色，必須配合光源來調整照片的發色。這個發色狀況的好壞，稱為白平衡（色彩平衡）。

幾乎在所有的狀況下，選擇自動白平衡來交給相機處理就不會有問題，但如果拍攝使用複數光源的夜景或室內裝潢，則自動白平衡很難拍出實際所看到的色彩。

此時我們可以利用RAW成像。用RAW（原始圖檔）的檔案格式來拍攝，之後在電腦上面慢慢的調整白平衡。使用自動包圍機能〔→29頁〕也是不錯的方法，它可以用好幾種不同的白平衡來拍下同一張構圖。

光的色溫

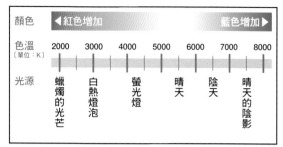

將白平衡調到「陰天」（6500K）的照片。窗外的景色雖然呈現自然的色調，但是被白熱燈泡照亮的室內卻變得太紅。

將白平衡調到「白熱燈泡」（3000K）的照片。室內的色調跟肉眼所看到的較為接近，但窗外的景色卻變得太藍。

建築照片的基本跟訣竅

該用哪一種檔案格式來拍攝？

數位相機所拍攝的照片，除了JPEG之外，還可以用TIFF或RAW等檔案格式來進行保存。身為標準設定的JPEG這種檔案格式，會用數位相機搭載的影像引擎，加工成最為合適的表現，對檔案容量進行壓縮之後保存。

TIFF是沒有經過壓縮的檔案，容量非常的大。RAW則是從感光原件直接取出來的沒有經過加工的照片檔案，因此副檔名會隨著製造商而不同，必須要有RAW檔案的成像軟體，才能打開來進行加工。但RAW檔案「成像」時出現的劣化較少，比較能用高畫質來進行加工，因此拍攝重要的照片時，會建議選擇RAW的檔案格式。

檔案格式的種類

檔案格式	特徵
JPEG	通用的圖像格式之一。經過壓縮、檔案格式較小，但反覆保存會讓畫質變差。
TIFF	點陣圖通用的圖像格式。沒有經過壓縮，畫質不會變差，但檔案容量較大。
RAW	感光元件所拍攝到的未加工的圖像檔案。可以透過專用的成像軟體來自由的加工（成像）。

可以用RAW格式來進行拍攝的數位相機，幾乎都附帶有RAW的成像軟體。最近的Photoshop或Photoshop Elements也使用RAW檔案，可以選擇自己覺得好用的軟體。

該選擇哪一種鏡頭？

鏡頭的視角，會用28mm或50mm等焦點距離（焦距）來判斷。焦距越短，可以照到的範圍越是寬廣，也就越是偏向廣角。

相機所能照到的範圍，另外會隨著感光元件的大小而不同。同一款鏡頭，由APS-C尺寸的數位單眼反光相機來使用，感光元件1.5倍大的35mm全幅（跟35mm底片幾乎相同的尺寸）會變成1.5倍左右的望遠鏡頭。比方說28mm的鏡頭，用35mm等效焦距來換算，相當於42mm的焦距。

建築物比較龐大的時候，大多會認為該用廣角鏡頭來進行拍攝，但這樣做不一定就是對的。廣角鏡頭雖然可以拍下較為寬廣的視角，但近的物體會變得比較大、遠的物體會變得比較小，讓扭曲的形狀更進一步被強調出來。因此如果要用比較自然的感覺來呈現建築物，最理想的方式是選擇50mm左右的標準鏡頭，用可以將整棟建築納入照片內的距離來拍攝。找不到這種位置，或是拍攝室內裝潢的時候，還是會用到廣角鏡頭，準備好廣角～標準視野的鏡頭會很方便。變焦鏡頭也沒有問題。輕便型數位相機，可以選擇35mm等效焦距換算出來相當於24mm廣角、具有變焦機能的款式。

焦距越短越是偏向廣角

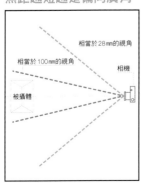

焦距越短，拍攝的範圍越是寬廣。但反過來看，這會讓近的物體變大、遠的物體會變小，讓照片內的物體產生扭曲。

鏡頭的種類

種類	視角	焦距（35mm等效）	焦距（APS-C）
超廣角	對角線視角114度（14mm）	10mm、12mm、18mm等	7mm、8mm、12mm等
廣角	對角線視角74度（28mm）	20mm、24mm、28mm等	14mm、16mm、18mm等
標準	對角線視角46度（50mm）	50mm等	32mm等
望遠	對角線視角18度（135mm）	85mm、100mm、135mm、200mm等	56mm、66mm、90mm、133mm等
超望遠	對角線視角0.1度（400mm）	400mm等	266mm等

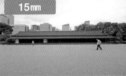
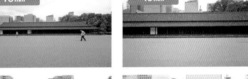
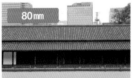

※用35mm換算出來的焦距

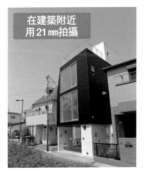
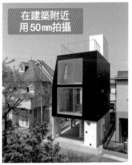

※用35mm換算出來的焦距

用同一棟建築的2張照片來進行比較，可以看出在建築附近用廣角鏡頭拍攝，會讓建築的形狀產生扭曲。若想用自然的形狀來呈現建築物，最好是在適當的距離用標準鏡頭拍攝。

順利拍攝建築照片的
8個要訣

要拍出好的建築照片，有一定的守則存在。
是否能意識到這些規則，會讓照片的品質產生很大的落差。
也就是說，只要掌握這些規則來進行實踐，很快就能拍出好的建築照片。

掌握要訣，提高建築照片的完成度

判斷建築照片好壞的基準並不多。就結果來說，只要拍得像樣就好。但是要「拍得像樣」，有幾個必須遵守的規則（竅門）。首先，大前提是盡可能的鮮明、水平跟垂直要對準、濃淡豐富。另外則是讓建築從下到上筆直的呈現，不要出現透視投影的感覺，這些都是好的建築照片必須要有的條件。

建築物的高度遠超過人類視線的高度，如果要將整棟建築都照出來，必須從下往上拍攝，成為頂部縮小的照片。雖然平時看在眼中的建築物都是如此，但出現在照片之中，卻會給人彆扭的感覺。因此建築照片會修正這種上方縮小的感覺，讓建築物看起來更有魅力。

這種往上方縮小的問題，傳統的解決方式，是用特殊的相機讓鏡頭錯開來拍攝，也就是所謂的「視角調整攝影※」。但是到了現在，Photoshop 等圖像編輯軟體讓我們可以用更為簡單的方式進行修正，讓建築攝影成為一般人也能享受的樂趣。

用數位像機所拍攝的建築照片，會以電腦的圖像編輯為前提，但圖像編輯同時也會降低畫質。因此就算是以圖像編輯為前提，拍攝的時候也要盡可能的減少編輯的需要性，這是拍出美麗照片的秘訣。

順利拍攝建築照片的要訣

要訣1 用F8～F11拍攝 →page 17
要訣2 用低感光度拍攝 →page 18
要訣3 使用三腳架 →page 18
要訣4 將水平跟垂直對準來拍攝 →page 19
要訣5 以視角調整攝影為前提，用寬廣的構圖拍攝 →page 20
要訣6 慢慢找出合適的曝光 →page 22
要訣7 觀察環境找出良好的構圖 →page 24
要訣8 不要倚賴閃光燈 →page 24

※視角調整攝影（あおり補正）：刻意讓鏡頭的位置錯開，讓底片與被攝體呈平行的攝影技巧，必須使用鏡頭與底片之間有活動構造的大型相機。

建築照片的基本跟訣竅

要訣 1 用F8～F11拍攝

盡可能以鮮明的方式將建築物拍出來，這是拍攝建築照片不變的原則。如同第12頁的景深所說明的，光圈越是縮小，對焦的清晰範圍越是寬廣，拍出來的照片也越是清晰。但光圈縮得太小會產生繞射現象，反而讓照片變得模糊，因此光圈最好是設定在F8～F11左右。

建築攝影會像這樣，以光圈的設定為優先，用光圈先決模式〔→11頁〕來拍攝會比較簡單。

習慣之後
利用景深來增加
表現的方式

對照片比較熟悉之後，試著由自己來操作景深，挑戰各式各樣的表現手法，可以讓拍照變得越來越有趣。就算是建築照片，也能刻意將焦點對準眼前的物體，來強調遠方延伸出去的空間，或是刻意讓背景模糊等等，能夠發揮的空間非常多元。

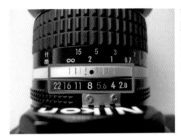

舊式的手動對焦鏡頭，在光圈跟對焦用的調整環之間，劃有可以讓人讀取景深的刻度。

用輕便型數位相機，把焦距對準眼前25㎝的花朵，背景為列柱的範例。輕便型數位相機的感光元件較小、景深較深，把光圈調到F9，讓背景模糊到還可以看出是列柱的程度。
Ricoh GR Digital（28mm）〔F9 1/80秒 ISO100〕

用比較淺的景深，讓焦距對準眼前的金屬網，使背景模糊的範例。

要訣 2 用低感光度拍攝

要拍出高畫質的照片，用低感光度來拍攝是不變的原則。如同第13頁 ISO 值的說明一般，感光度提高會讓照片的質感變得粗糙。

請閱讀手邊數位相機的說明書，確認可以拍出最高畫質的最低感光度是多少。

用最低感光度來拍攝，就算是明暗落差比較大的被攝體，也可以在亮處、暗處保留適度的質感。

要訣 3 使用三腳架

把光圈轉小、用比較低的感光度來拍攝，必然會讓快門速度變慢，手震的影響也更容易就出現。手震所造成的影響，無法用 Photoshop 等圖像編輯軟體來進行修正，請務必使用三腳架。搭配三腳架來拍攝，可讓人細心的思考構圖，還可以改變曝光來拍攝同一張構圖，進行各種不同的嘗試。想要拍出好的照片，絕對不可缺少這項道具。

若想確實的固定相機，建議使用比較重的三腳架。另外搭配快門線或自拍定時器、反光鏡鎖等機能，將可以拍出更為鮮明的照片。

建築照片必須用水平來拍攝，可以的話最好將水平尺擺在雲台上面來調整水平。也有裝在熱靴上面的水平尺，但容易受到熱靴精準度的影響，並不建議使用。

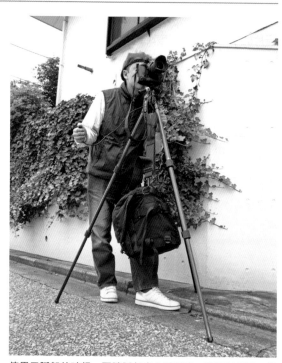

使用三腳架的時候，要讓腳架完全張開來。腳架的部分，從比較粗的那節開始延伸，然後再讓細的那節延伸出去。讓 Center Pole（中柱）稍微往下延伸，從下方也能調整相機的高度，使用起來相當方便。如果不穩定的話，把包包等重物掛在三腳架上，可以更進一步的固定。

快門線與定時器

快門線可以防止按下快門的時候產生震動。如果沒有快門線，可以用自拍定時器來取代，以免按下快門的震動影響拍出來的成果。

什麼是反光鏡鎖？

用數位單眼反光相機拍攝時，所形成的震動，會造成微妙的晃動（Mirror Shock）。反光鏡鎖（Mirror lock-up）是用來防止這種問題的裝置，它會先將反光鏡掀起，再讓快門啟動。有些入門機種會省去此機能。

要訣 4 將水平跟垂直對準來拍攝

建築照片的水平跟垂直如果沒有對準，有可能成為不穩定又無聊的照片。如果是從正面來拍攝建築物，只要對準建築物水平的部分即可。但如果是從側面拍攝建築物、無法找到參考用的水平線，則可以在構圖中心附近找出建築物垂直的部分來對準。

照片的水平跟垂直，可以用 Photoshop 等圖像編輯軟體的旋轉機能來調整。但如果旋轉角度太大，會讓照片損失很大一部分，讓照片的精密度跟解晰度降低。因此確實將水平與垂直對準、盡可能減少 Photoshop 修正的部分，是拍出高畫質建築照片的秘訣。

如果相機具備預覽機能，可以讓液晶螢幕顯示格線，水平跟垂直會比較容易對準。當然，搭配三腳架來進行微調，可以更進一步增加正確性。

轉動照片，會讓切除的部分增加，結果讓照片的解晰度降低。

光是一點點的傾斜，就會讓人類的肉眼得到奇怪的感覺。如果是從建築物的正面拍攝，要將建築物水平的部分確實拍成水平，才能成為紮實的照片。

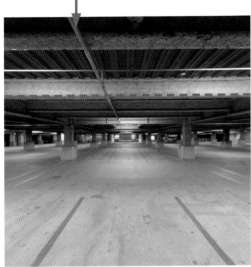

從斜角進行拍攝、找不到水平線的時候，可以對準構圖中央附近的建築物的垂直部分。讓此處保持垂直，即可以拍出恰當的照片。

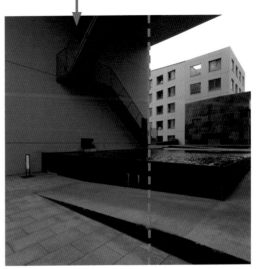

以視角調整攝影為前提，用寬廣的構圖拍攝

建築物的高度遠超過人類的身高，因此無可避免的，會用從下往上看的角度來拍攝，讓照出來的建築往上縮小。職業攝影師所拍攝的建築照片，會修正這個往上縮小的感覺，以水平、垂直的感覺來呈現一棟建築物。在過去，攝影師會使用昂貴的相機或移軸鏡頭，在拍攝的時候進行修正。現在因為有了Photoshop等圖像編輯軟體，讓作業跟成本都變得比較簡單，我們將在37頁說明詳細的修正方法。但是用圖像編輯軟體來進行修正，必須切除照片的一部分，因此要事先考慮到切除的部分，用較為寬廣的視角來拍攝建築物的周圍。

鏡頭的視角越是寬廣、
與建築物越是接近
往上縮小的程度就越大

越是靠近建築物，就越是需要廣角鏡頭，才能將整棟建築納入照片之中，而照片內建築物的變形（往上縮小）也越劇烈。為了減少圖像編輯所修正的程度，最好是跟建築物保持一段距離，盡可能的用接近標準〔→15頁〕的鏡頭來進行拍攝。

什麼是移軸鏡頭（Shift Lens）？

前方鏡片可以移動的鏡頭，讓人以光學的方式來進行視角調整攝影。拍好之後不必用Photoshop修正，就可以拍出畫質更好的建築照片。但價格非常昂貴。

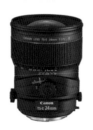

修正視角之前

修正視角之後

用Photoshop等軟體來修正視角，必須將照片的一部分切除。拍攝的時候要事先想好切除的部分，選擇較為寬廣的構圖，讓建築周圍擁有比較多的空間。

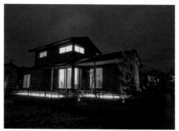

用35mm等效焦距換算為20mm的廣角鏡頭來拍攝的照片。

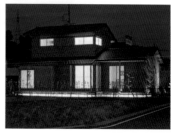

跟建築物保持充分的距離，用35mm等效焦距換算為70mm的鏡頭來拍攝的照片。變形的程度非常少。

天龍・無垢之木・柏木之家
設計：懸 美樹

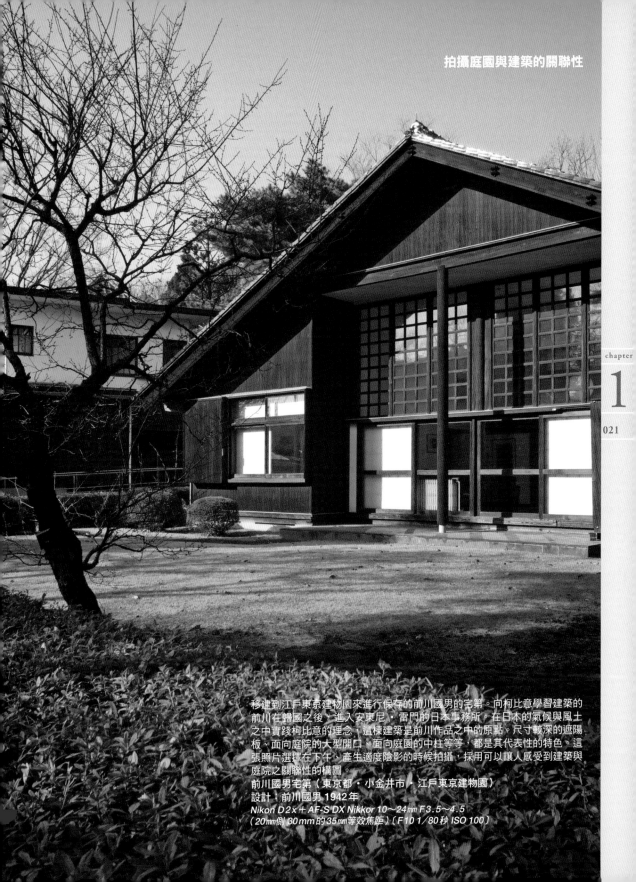

移建到江戶東京建物園來進行保存的前川國男的宅第。向柯比意學習建築的前川在歸國之後，進入安東尼・雷門的日本事務所，在日本的氣候與風土之中實踐柯比意的理念，這棟建築是前川作品之中的原點。尺寸較深的遮陽板、面向庭院的大型開口、面向庭園的中柱等等，都是其代表性的特色。這張照片選擇在下午、產生適度陰影的時候拍攝，採用可以讓人感受到建築與庭院之關聯性的構圖。

前川國男宅第（東京都・小金井市・江戶東京建物園）
設計：前川國男 1942 年
Nikon D2x ＋ AF-S DX Nikkor 10〜24mm F3.5〜4.5
（*20mm側 30mm 的 35mm等效焦距*）（*F10 1／80秒 ISO 100*）

慢慢找出合適的曝光

數位相機跟負片相比，動態範圍較窄，會出現曝光過度變成一片全白，以及曝光不足變成一片全黑，讓質感消失的缺點。

為了盡可能的減少這些現象，要一邊調整曝光補償，一邊拍攝同一張構圖來反覆的嘗試。另外也能使用自動包圍機能，只要按下一次快門，就會改變曝光來進行連續性的拍攝，非常的方便。一張照片曝光的好壞，從液晶螢幕上面不一定看得出來，此時可以將直方圖拿來參考。

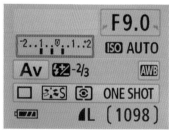

Canon EOS kiss X2 的自動包圍機能的設定畫面。圖內的設定是用－1/3 EV 的曝光補償為基準，以2/3 EV順移來拍攝3張照片。

什麼是動態範圍（Dynamic Range）？

曝光過度（全白）與曝光不足（全黑）之間所能產生的濃淡幅度。也被稱為 Latitude（曝光寬容度）。建築這種被攝體，容易產生明暗落差，要慎重的調整曝光，盡可能拍出豐富的濃淡變化。

用自動包圍來拍攝

自動包圍（Auto Bracket）機能，會用相機所計算出來的理想曝光值為基準，用比較高跟比較低的曝光自動拍攝設定好的張數（3～5張）。曝光值的調整幅度可以用 ± 0.3EV、± 0.5EV 等來設定。

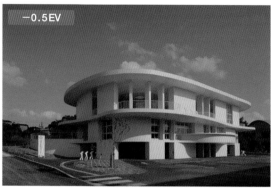

－0.5EV

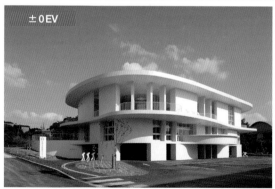

± 0 EV

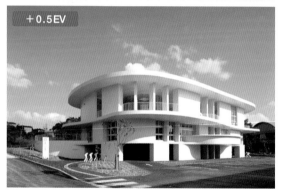

＋0.5EV

用直方圖確認
來進行拍照

　光是用數位相機的液晶螢幕來觀察拍攝的
照片，常常會無法確認曝光是否合適。此時
可以利用直方圖的機能。直方圖會顯示每一
種亮度（橫軸）有多少像素（縱軸）存在，
藉此表現出一張照片的亮度分佈。

　如果想連細微的層次都表現出來，要在直
方圖的左右兩端確認是否有過度突出，甚至

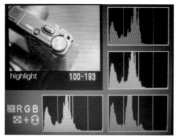

相機的預覽畫面所顯
示的直方圖，這款機
種在右側分別顯示
RGB3原色，左下方
的直方圖為3原色的
總合（以黃色顯示）。

確認跑到畫面外被切斷（曝光過度或曝光不足）的
部分。曝光不足的部分要往＋的方向進行曝光補
償、曝光過度的部分要往－的方向進行曝光補償。

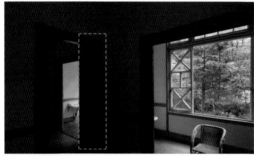

整體氣氛較暗的照片，直
方圖會是偏向左側的山
型。直方圖的左端往上突
出，顯示出地板影子等較
黑的部分曝光不足（變成
一片黑色）。往＋的方向
進行曝光補償，應該可以讓暗處的細節浮現出來。

照出美麗藍天的照片，直
方圖大多是由2～3座高
山來形成。直方圖左端往
上高高的凸出，代表照片
上方的樹木曝光不足。最
右端些許的凸出代表曝光
過度，這是建築物反射太陽光的部分。

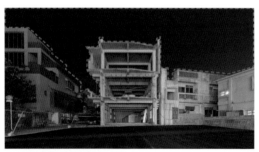

直方圖內左側突出的高
山，是天空深濃的灰色。
往＋方向進行曝光補償可
以讓天空變亮，讓直方圖
的高山往右側移動。高山
以外的部分是緩緩的弧
線，代表建築物的細節有充分被表現出來。

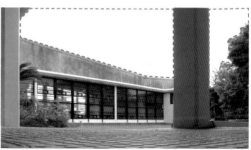

直方圖右端的極端性凸
出，代表幾乎整個天空都
曝光過度。左邊的山型完
全位在直方圖內沒有被切
斷，雖然沒有曝光不足，
但整座山的高度較低，顯
示出對比不足、濃淡變化較為平淡。往－的方向進行曝
光補償，應該可以減緩曝光不足的現象，並且提高對比。

要訣 7 觀察環境找出好的構圖

　　第20頁也有提到，在建築的附近用廣角鏡頭來拍攝，會讓照片中的建築產生較大的扭曲。另外，如果陽光比較強的話，照到太陽的部分跟陰影的亮度落差會增加，容易出現曝光過度與曝光不足的現象。在背光的環境下拍攝，天空會曝光過度，建築物的層次也無法充分表現出來。夕陽西斜的時候拍攝，會讓照片偏紅等等。被攝體當下的狀況，會大幅影響一張照片拍出來的感覺。

　　如果要徹底追求美麗的建築照片，必須觀察雲的動向，等待太陽被雲遮住、陽光較弱的那一瞬間來按下快門，或是避開陽光較強的中午，選擇早上來拍攝。另外也要耐心尋找能夠跟建築物保持充分距離的拍攝位置，這些努力對照片的品質來說都非常重要。

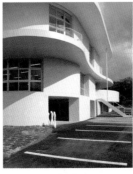

陽光較強的時候所拍的照片。較為深濃的陰影，讓照片變得有點曝光過度，白色牆壁有一部分的質感變成全白。

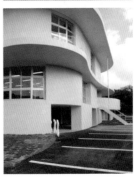

太陽被雲遮住之後再來拍攝的照片。影子較淡、建築物的細節完好的呈現。

要訣 8 不要倚賴閃光燈

　　想要拍出美麗的照片，就要捨棄「被攝體太暗的話可以使用閃光燈」這種逃避性的思考。相機內藏的閃光燈不但無法抵達遠處，光線只會照到被攝體的正面，讓拍出來的照片給人平面的感覺，有時還會產生不自然的影子，破壞一張作品應有的氣氛。特別是建築照片，玻璃的部分會不自然的反射出閃光燈，造成亮度的不均衡性。

　　被攝體如果比較暗，可以搭配三腳架來長時間的進行曝光，只靠當地的光線來進行拍攝。這樣拍出來的氣氛大多會比較好。

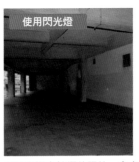
使用閃光燈

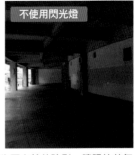
不使用閃光燈

用閃光燈來拍攝的照片，會產生不自然的陰影，讓照片的氣氛遭到破壞。

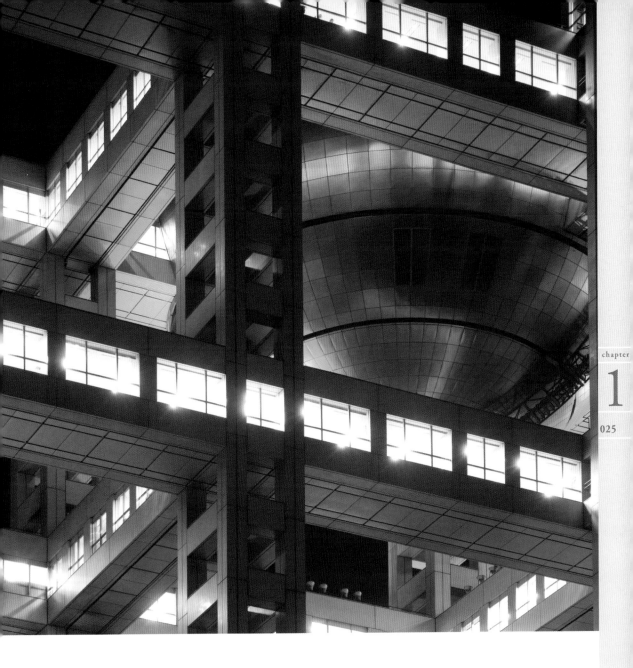

把象徵性的造型拍出來

要將巨大的建築物拍成充滿魅力的照片，不是一件簡單的事情。要是沒有掌握建築的重點，只是勉強的將整棟建築拍下來，會無法表達建築所擁有的魅力，淪為一張沒有意義的相片。遇到這種狀況時，可以試著將這棟建築的象徵性部分拍下來。特別是用望遠鏡頭把背後的風景跟建築壓縮在一起所拍出來的高密度照片，大多可以給人與眾不同的感覺。這張照片拍攝的時候使用三腳架，以長時間的曝光來進行拍攝。

Nikon D2x + AF-S DX Zoom Nikkor 18～70mm F3.5～4.5（70mm側 105mm的35mm等效焦距）〔F8 6秒 ISO100〕

拍出美麗建築照片的其他注意事項

把射入鏡頭的陽光擋下來預防光暈

建築照片不一定都是順光拍攝，要是陽光直接射入鏡頭，會讓照片產生光斑、鬼影、脫色等現象。

這些現象可以用鏡頭附帶的遮光罩，某種程度的進行預防，但如果遮光罩也無法完全阻止太陽光進入時，可以用帽子或黑色的紙板遮住，藉此來預防光暈。

預防光暈，是指把直接射入鏡頭的陽光等強光擋下。為了避免將光擋下的時候產生不必要的反光，最好使用黑色材質的物體。

光斑

因為較強的光線讓照片偏白，或是有白光滲出去。容易在背光拍攝的時候出現，會讓對比降低，照片明晰的印象也跟著受損。

鬼影

在不是光源的位置出現藍色或綠色的光。跟光斑一樣，是由射入鏡頭的強光，在鏡頭與相機內部漫射而造成。

脫色

在亮度落差較為劇烈的境界上，滲出紫色或紅色，把光圈縮小可能可以改善。某些RAW成像軟體可以在成像的時候修正這種現象。

產生光斑，讓整體變白、變模糊。再加上右下方出現淡淡的綠色鬼影。

預防光暈之後，明晰的感覺增加，成為清晰的照片。對比恰當，也沒有出現鬼影。

預防光暈

鏡頭要隨時保持清潔

　　照片是透過鏡頭來拍攝被攝物，如果鏡頭上面有汙垢，會在照片上面形成黑點或是斑紋，也可能會造成光斑。讓鏡頭隨時保持乾淨，是拍出好照片的大前提之一。

　　鏡頭上的汙垢可以用吹塵球來吹掉，光靠這樣無法去除的話，可以用鏡頭專用的清潔布擦拭，或是用柔軟的棉花棒沾上鏡頭專用的清潔液，小心的擦拭乾淨。

要是有比較強的光線射入鏡頭，而鏡頭又有汙垢存在，光線就會在汙垢的部分造成漫射，讓照片出現斑點。為了拍出美麗的照片，鏡頭一定要隨時保持清潔。裝上鏡頭保護鏡會比較放心。

鏡頭的玻璃非常敏感，絕對不可以用力擦拭。用棉花棒等柔軟的材質，沾上鏡頭專用的清潔液來小心的擦乾淨。絕對不可以使用衛生紙。

防止灰塵沾到
感光元件上面

　　如果是使用底片的相機，就算底片沾到灰塵，也因為每次拍照底片就會換下一張，因此只有一張照片會受到灰塵的影響。但是在數位相機的內部，只有1具感光元件存在，一旦感光元件沾到灰塵，之後拍攝的所有照片全都會受到灰塵的影響。

　　最近的數位單眼反光相機，附帶有替感光元件清除灰塵的機能，但效果並不完全。最容易被灰塵附著的時機，是在交換鏡頭的時候。每次交換鏡頭的時候請提醒自己動作必須迅速，以免灰塵跑到相機內部。

感光元件如果有灰塵附著，會讓照片出現黑色的斑點。

更換鏡頭的時候，注意不要讓相機朝上，以免灰塵附著到感光元件上面。

要是覺得有灰塵，可以試著用吹塵球或除塵罐將灰塵吹掉。

3

順利拍攝室內照片的
4個要訣

跟建築的外觀相比，室內裝潢的照片大多得面對比較嚴苛的攝影條件，難度也相對的提高。除了拍攝建築照片的8個要訣之外，如果能掌握拍攝室內照片所需要的這4個要訣，相信連室內裝潢的照片也能駕輕就熟。

跟建築外觀相比，室內裝潢的照片難度較高

室內裝潢的照片，必須面對室內局限的空間，拍攝的時候無法跟被攝體保持充分的距離。因此如果要拍出廣範圍的照片來讓人瞭解室內裝潢的氣氛，就一定得用到廣角鏡頭。

用廣角鏡頭拍攝，容易讓景象變形。另外一點則是物體繁多的構圖，水平跟垂直很不容易對準，決定構圖的時候必須花費比較多的精神。

困難的不光只是構圖。照明會使用色溫各不相同的光源，再加上窗戶照進來的陽光，讓室內的色溫很難維持穩定，要用照片拍出跟肉眼看到的顏色一樣，需要下不小的功夫。受到照明跟窗戶的影響，光影的亮度落差會比較大，因此還得找出亮度落差較小的構圖，更加慎重的找出合適的曝光。

順利拍攝室內照片的4個要訣

要訣1 用自動包圍機能來調整白平衡
→ **page 29**

要訣2 選擇亮度落差較少的構圖 → **page 30**

要訣3 讓相機與被攝體呈平行 → **page 33**

要訣4 活用廣角鏡頭所形成的透視投影
→ **page 34**

用自動包圍機能來調整白平衡

有各種光源存在的室內空間，要讓拍出來的照片跟實際看到的色調相同，不是一件簡單的事。因此要多花一點時間找出正確的白平衡。對此，我們可以利用白平衡的自動包圍機能，來省下不少的麻煩。雖然不是每一種相機都擁有這種機能，但是跟曝光的自動包圍機能一樣，只要按下一次快門，就能用不同的白平衡來拍下複數的照片。

要是沒有這種機能，則必須嘗試各種不同的白平衡，進行微調來找出最恰當的色調。

用RAW格式拍攝
可以交給成像軟體來調整

就算在拍攝的時候沒有調出理想的白平衡，只要用RAW的檔案格式來進行拍攝，就可以在事後用RAW成像軟體來調整白平衡。因此拍攝的時候如果沒有充分的時間，可以先用RAW格式拍下來。RAW成像調整白平衡的方式，會在52頁進行詳細的說明。

白平衡自動包圍機能的設定畫面。圖內是Nikon D2x的機種，可以詳細設定讓白平衡以多少的數據順移、一次拍攝多少張相片。

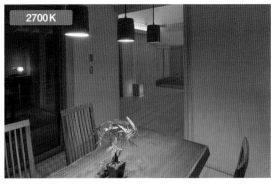

2700 K

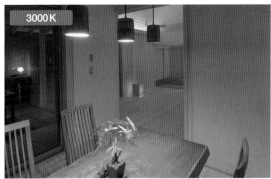

3000 K

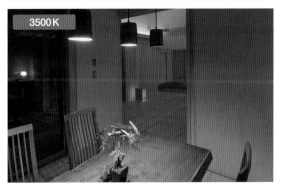

3500 K

白熱燈泡的色溫為3000K，讓白平衡錯開300～500K，以自動白平衡的自動包圍機能來拍攝。雖然只是讓白平衡產生些許的落差，卻可以讓照片的氣氛得到相當程度的改變。

選擇亮度落差較少的構圖

數位相機的動態範圍〔→22頁〕比較小。為了避免窗戶明亮的光線曝光過度、陰暗的室內曝光不足，必須用22～23頁所說明的方式，慎重的找出合適的曝光。

但如果被攝體本身的亮度落差比較劇烈，曝光過度、曝光不足等現象有可能會無法避免。此時可以等待太陽被雲遮住，或是尋找亮度落差較少的構圖，也可以把室內照明打開來降低亮度的落差。

值得令人倚賴的自動包圍機能

只要注意亮度的落差，自動包圍機能對室內照片來說，也是有效的手段之一。仔細觀察白色的部分跟室外景色曝光的狀況，來選出最為理想的照片。拍的時候稍微比較暗的照片，濃淡變化大多會比較豐富，以圖像編輯為前提，拍的時候刻意調暗一點，也是一種方法。

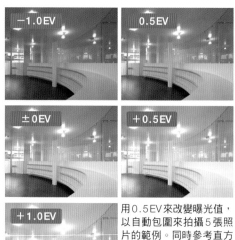

用0.5EV來改變曝光值，以自動包圍來拍攝5張照片的範例。同時參考直方圖，選出曝光最為理想的那張。

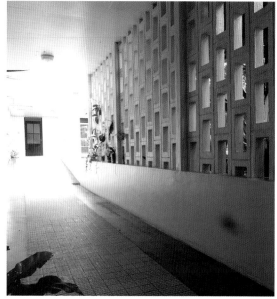

如果配合眼前走廊的亮度來調整曝光，會讓遠方被陽光照到的部分曝光過度。

讓相機往太陽光照進來的方向前進，趁太陽被雲遮住的瞬間所拍下的照片。眼前走廊陰暗的部分減少，亮度的落差跟著減緩，被太陽照到的明亮部分也沒有出現曝光過度的狀況。如果是變焦鏡頭，拉近一點也可以。

有時也能
活用閃光燈

在24頁我們有提到，不要隨便使用閃光燈，但閃光燈有時也能用來減緩室內亮度的落差。比方說想從室內拍下明亮窗戶的細節，搭配閃光燈來拍攝，可以避免室內曝光不足，讓細節浮現出來。

如果一張構圖不用擔心閃光燈會打消照明的顏色，或是形成不自然的反光跟陰影，則可以嘗試看看。

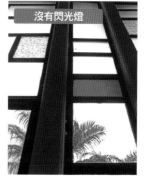
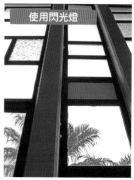

左邊的照片沒有使用閃光燈，混凝土的柱子看起來像是黑色。使用閃光燈的右邊照片，則是將混凝土的細節明確的拍出來。為了不去破壞被攝體的氣氛，拍攝的時候在閃光燈包上一張衛生紙來減少光量。

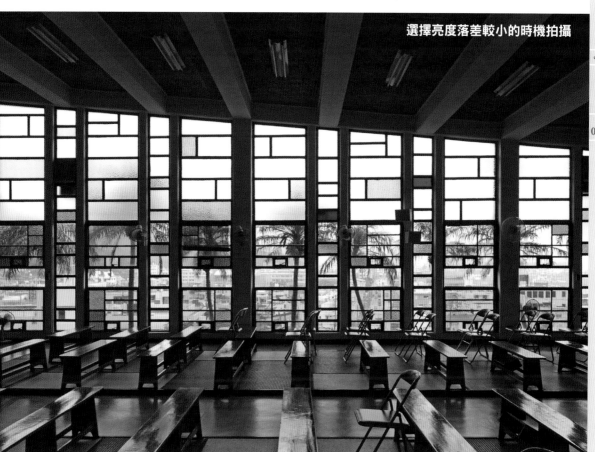

選擇亮度落差較小的時機拍攝

亮度落差較大的花窗玻璃跟室內裝潢，要將兩者拍成一張美麗的照片並不簡單。從室內拍攝花窗玻璃的這張照片，選擇陰天的日子，瞄準花窗玻璃跟室內亮度落差較小的那一瞬間來拍攝。一邊檢查直方圖，一次又一次調整曝光所得到的成果。
聖克拉拉與那原天主教會（沖繩縣、與那原町）DOCOMOMO 100選　設計：SOM＋片岡献　1958年
Ricoh GR Digital（28mm）〔F4.5 1/143秒 ISO100〕

建築照片的基本跟訣竅

沖繩縣回歸日本本土之前，在與那原
的山丘所建設的聖堂。把距離拉近到
花窗玻璃的色彩跟細節不會受損的程
度，透過聖堂的窗戶玻璃來拍攝與那
原的街道風景。
聖克拉拉與那原天主教會
（沖繩縣、鳥尻都與那原町）
設計：SOM＋片岡献 1958年
Ricoh GR Digital（28mm）
（F5.6 1/150秒 ISO100）

要訣 3 讓相機與被攝體呈平行

在狹窄的場所,如果要將整個場景都納入照片之中,則必須動用到廣角鏡頭。如同15頁所說明的,廣角鏡頭容易產生扭曲,選擇構圖的時候要格外的小心。

相機的感光面,如果跟被攝體沒有呈平行,會變成讓相機往上或是往下拍攝,照片內的物體也跟著往其中一邊縮小。要將室內垂直的部分拍成垂直,必須將相機擺在感光面跟被攝體呈平行的位置,然後以相機的位置來決定構圖。一般來說,要將室內拍成一張均衡的照片,把相機的高度設定在天花板跟地板之間的中間點,拍起來會比較簡單。因此拍攝室內照片的時候,腳架會是非常好用的道具。如果不得已,非得讓相機傾斜不可,則必須用圖像編輯軟體來進行修正。

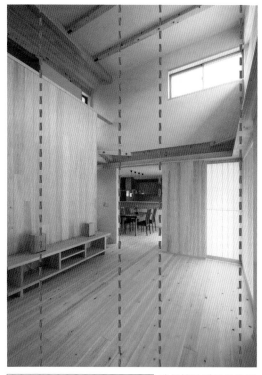

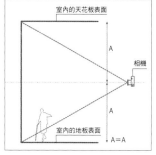

讓相機的感光元件與被攝體呈平行來拍攝的室內照片。這樣可以避免不自然的透視投影,讓垂直的物體保持垂直,自然的表現出空間延伸出去的感覺。

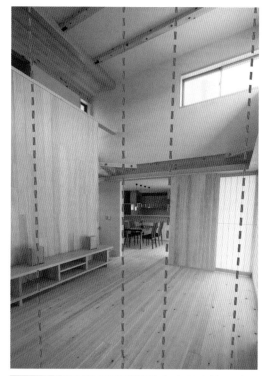

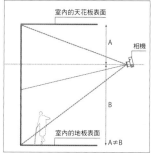

內容跟左邊照片相同,但相機的位置較高、稍微往下所拍出來的照片。因此成為往下縮小的透視投影,原本的印象是垂直的牆壁跟窗戶傾斜,失去平衡的感覺。

天龍・無垢之木・柏木之家
設計:懸 美樹

活用廣角鏡頭所形成的透視投影

拍攝室內照片，不可以沒有廣角鏡頭。到目前為止我們對於廣角鏡頭的說明，是讓眼前的物體不必要的擴大、遠方的物體過度縮小，使用起來有相當的難度，但也可以利用這點，來拍出立體的空間往遠方延伸出去的照片。活用廣角鏡頭的透視投影，找出往遠方延伸出去的構圖，也是拍出好的室內照片的訣竅之一。

讓相機處於仰角，往遠方延伸出去的一大片天花板都被拍下來。另外將左右連在一起的屋頂也拍下來，強調那緩緩流動的屋頂造型。
鬼石多目的大廳（群馬縣・鬼石町）
設計：妹島和世建築設計事務所　2005年
Nikon D2x＋AF-S DX Nikkor 10～24mm F3.5～4.5（10mm側）
〔F9 1／60秒 ISO100〕

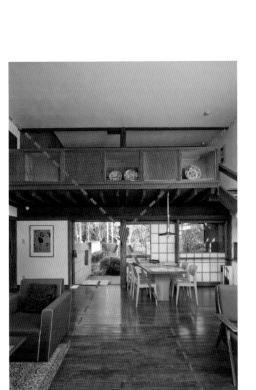

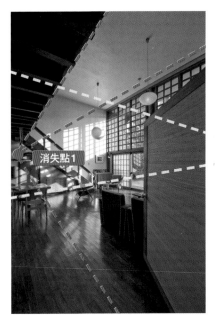

從庭院側拍攝，以左右對稱來設計的前川國男宅第的客廳。把相機擺在客廳中央來正面相對，表現出往遠方延伸出去的單點透視投影。另外把相機旋轉90度，連同2樓寬敞的空間也一起拍下。
前川國男宅第（東京都・小金井市・江戶東京建物園）
設計：前川國男 1942年
Nikon D2x＋AF-S DX Nikkor 10～24mm F3.5～4.5
（10mm側 15mm的35mm等效焦距）〔F9 1／4秒 ISO 100〕

站在入口拍攝的前川國男宅第的客廳。把2樓地板的裡側配置在左上方，讓人意識到往畫面左上方收斂的軸線。另側面，往畫面右側遠方收斂的軸線，跟樓梯的移動軸重疊。像這樣子讓建築的動線或體驗方向，跟透視投影的變線重疊在一起，可以強調空間的延伸性。
前川國男宅第（東京都・小金井市・江戶東京建物園）設計：前川國男 1942年
Nikon D2x + AF-S DX Nikkor 10～24mm F3.5～4.5（10mm側 15mm的35mm等效焦距）
（F9.0 1／10秒 ISO 100）

建築物以簡潔的垂直狀往天空延伸的構圖，背景是藍天與周圍的建築物，加上眼前的草坪來表達出社區豐富的自然環境。把建築周圍的環境一起拍下來，可以讓人明確的看出設計的意圖或方向性。
Nikon D2x ＋ AF-S DX Nikkor 10～24mm F3.5～4.5
（12mm側 35mm等效焦距18mm）〔F9 1／200秒 ISO100〕

建築照片的基本跟訣竅

讓建築照片變得更有魅力的
圖像編輯技術

數位相機所拍的照片，特徵之一，是比較容易用圖像編輯軟體來進行加工。
視角的修正就不用說，亮度與色彩的調整、將不必要的物體消除等等，在此用
Photoshop Elements 12＊當作範例，來介紹讓建築照片的完成度更上一層樓的技巧。

※除非特別指定，基本上都是以「專家模式」來進行操作。

技巧 1 修正水平與垂直

拍照的時候不論再怎麼注意水平與垂直，一旦用電腦來進行確認，就會發現有細微的誤差存在。要提高建築照片的完成度，另外還要進行視角的修正。Photoshop Elements 12的鏡頭校正機能，可以修正鏡頭所造成的扭曲、對周圍不足的光量進行補償、修正視角跟傾斜。

在這份範例之中，鏡頭的扭曲並不明顯，因此沒有進行修正。相關的修正方式會留到第53頁來進行說明。

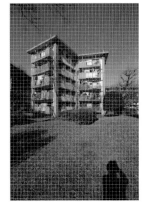

1 用〔鏡頭校正〕機能來修正傾斜

用Photoshop Elements 12打開照片的檔案，從「顯示」的選單之中點選「格線」。照片上會出現垂直跟水平的網格，藉此來檢查照片是否有出現傾斜或扭曲。

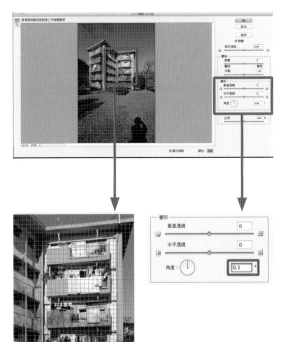

2 用〔鏡頭校正〕機能來修正傾斜

從〔濾鏡〕選單點選〔鏡頭校正〕，來叫出〔鏡頭校正〕視窗。用格線確認照片的傾斜，在〔角度〕輸入想要轉動的的角度，將照片調到水平。如果像範例這樣被攝體沒有水平的部分存在，可以用中央垂直的部分當作基準，在照片上調整到垂直。

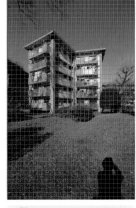

3 修正視角

在〔垂直方向的遠近法〕輸入數據，對往上縮小的照片進行視角的修正。此時如果將建築物兩端垂直的部分完全調整到垂直，會因為視覺上的錯覺，讓人以為是往上擴大，因此稍微往上縮小會比較自然。設定結束之後，點選〔OK〕來執行修正的內容。

技巧 2 將多餘的物體消除

很少有建築物，完全不被任何東西遮住。電線、看板、人物等等，拍攝的時候總是會有這些物體出來礙事。這些物體可以用 Photoshop Elements 12 的〔複製圖章〕等工具來去除，修正出整潔、完成度高的照片。

把相片放大來進行觀察，會發現電線跟感光元件的灰塵出現在照片上，形成雜亂的印象。

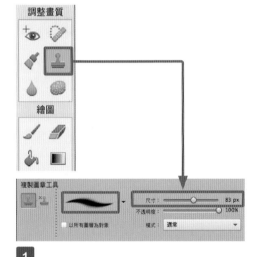

1 把〔複製圖章〕工具的筆刷尺寸調到適合消除對象的大小

選擇〔複製圖章〕的工具，在畫面右下的工具選項，選擇〔軟圓筆刷〕。配合想要消除的對象，用〔尺寸〕的滑桿來調整筆刷大小。

2 用複製的圖案把對象消除

按住〔Alt〕鍵（Mac的場合為〔Option〕鍵）用滑鼠左鍵來進行點選，會把點選部位的圖案複製下來。接著點選電線或感光元件的灰塵等想要消除的物體，就會將複製的圖案貼上，把礙眼的物體消除。

3 用〔顏色減淡〕工具來消除感光元件的灰塵

感光元件的灰塵，會在照片上面形成黑色的斑點。可以從〔海綿工具〕的選項之中，選擇〔顏色減淡〕的工具，一點一點的提高曝光，讓斑點變亮（變淡）。在選項中把曝光量調到〔10%〕以下，在需要修正的部位敲打滑鼠左鍵幾次，進行微調來清除乾淨。

技巧 3 調整亮度跟對比

　　為了讓照片的印象得到整合，要對亮度跟對比進行調整。範例中的照片跟拍攝時的印象相比，對比變得太強，因此將亮度稍微調亮、對比稍微調低來進行修正。

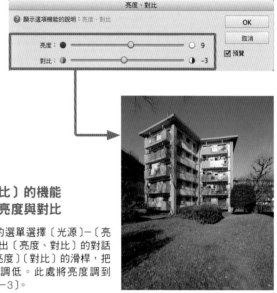

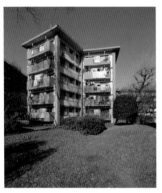

天空藍色的發色太強，看起來有點暗，要稍微修正亮度。

用〔亮度、對比〕的機能來調整相片的亮度與對比

　　從〔調整畫質〕的選單選擇〔光源〕–〔亮度、對比〕，來叫出〔亮度、對比〕的對話框。分別移動〔亮度〕〔對比〕的滑桿，把亮度調高、對比調低。此處將亮度調到〔9〕、對比調到〔–3〕。

技巧 4 讓照片變得更加鮮明

　　在圖像編輯的最後，可以把照片調得更加鮮明。但是把照片調得更加鮮明，常常會讓畫質降低，因此套用的數據要適可而止。另外一點，這份作業一定要等到圖像編輯的最後再來進行。

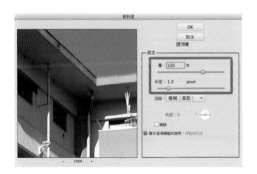

用〔調整銳利度〕機能讓照片更加鮮明

　　從〔調整圖像〕的選單之中選擇〔調整銳利度〕，叫出〔調整銳利度〕的對話框。移動〔量〕與〔半徑〕的滑桿，來調整照片鮮明的程度。此處把〔量〕設定為〔150〕、〔半徑〕設定為〔1.0〕，要考慮照片的解晰度來改變數據。點選〔預覽〕的選項，可以讓Photoshop Elements 12的畫面反應出現在的設定值。為了避免過度鮮明、成為不自然的照片，反覆點選預覽的項目來比較修正前後的感覺，慎重決定修正的數值。

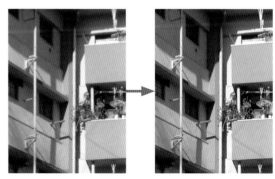

範例 2

用超廣角鏡頭來拍出都市與建築的關聯性

用超廣角鏡頭來拍攝，可以將建築周圍的都市環境全都拍在同一張照片內。範例的這張照片，是首都快速道路的高架橋下方，把情報過多的交通號誌當作周圍環境、晴朗的天空當作背景。拍攝的時候考慮到背景跟建築的均衡性來決定構圖。亮度落差較大的被攝體，要以圖像編輯為前提，確認直方圖來盡可能的找出可以拍下豐富色調（圖表的山型從左到右散佈在整個橫軸上）的曝光，並用比較暗的設定來進行拍攝。

Nikon D2x + AF-S DX Nikkor 10～24mm F3.5～4.5
（10mm側 15mm的35mm等效焦距）〔F5.6 1／350秒 ISO100〕

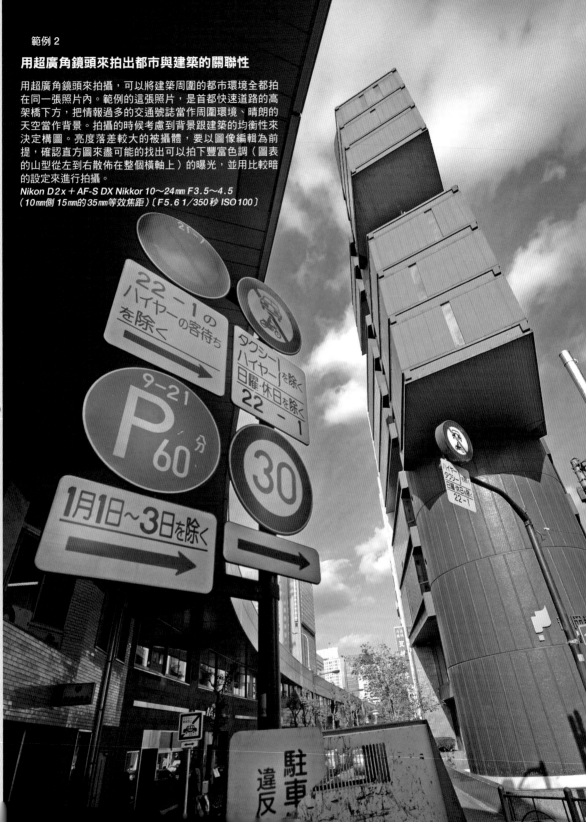

建築照片的基本跟訣竅

技巧 5　觀察直方圖來決定編輯的方向性

　　亮度落差較為劇烈、調整起來比較困難的
照片，首先可以用直方圖來確認亮度的分
佈，藉此決定圖像編輯的方向性。

　　觀察這份範例的直方圖，圖表左邊的陰暗
處高高往上凸出，這是因為高架橋的縱樑下
方有很大一片黑色。直方圖右邊明亮的部分
凸出較小，代表沒有極端曝光過度的部分，
天空的質感有確實被拍出來。因此只要把暗
處調亮，應該就能成為表情豐富的照片。

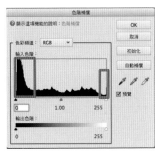

用直方圖來確認照片的傾向

從〔調整畫質〕的選單之中，選擇〔光源〕－〔色階補償〕來
叫出〔色階補償〕的對話框，就可以看到直方圖。把直方圖
中央的滑程往右移動，可以增加照片的亮度，往左移動可以
往暗的方向進行補償。

技巧 6　讓暗處跟亮處的細節浮現出來

　　變成陰影消失在黑暗之中的高架橋下方，
以及太過明亮幾乎要曝光過度的天空，可以
用〔陰影、亮部〕工具，讓細節浮現出來。
但使用過度會讓顆粒感增加，照片給人不自
然的感覺。其中的訣竅是一邊確認預覽畫面
一邊調整，在出現太過勉強的感覺之前停手。

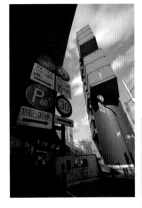

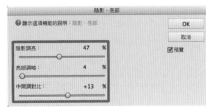

1
用〔陰影、亮部〕來調整〔陰影〕跟〔亮部〕的份量

從〔調整畫質〕的選單之中，選擇〔光源〕－〔陰
影、亮部〕來叫出〔陰影、亮部〕的視窗。把〔陰
影調亮〕的滑桿往右移動，可以讓照片內的暗處變
亮，把〔亮部調暗〕的滑桿往右移動，可以讓照片
的亮部變暗。點選〔預覽〕，一邊從畫面內確認修正
後的效果，一邊進行調整。調整〔中間調對比〕，把
照片整體的氣氛調到定位之後，點選〔OK〕來套用
調整的內容。

2 用直方圖確認調整的結果

調整好之後，用直方圖來進行確認。從〔調整畫質〕
的選單之中，選擇〔光源〕－〔色階補償〕來叫出
〔色階補償〕的對話框。可以看到暗處的山型往右移
動，讓濃淡變化浮現出來。

技巧 7 調整建築整體的色調

把建築的發色，調整到跟印象較為接近的色調。Photoshop Elements 12 可以用〔色相、彩度〕或〔調整色彩平衡〕等機能，來調整照片的發色。

1 用〔調整色彩平衡〕來修正色調

從〔調整畫質〕的選單點選〔色彩〕-〔調整色彩平衡〕，來執行〔調整色彩平衡〕的機能。

2 點選灰色、白色、黑色的位置來進行指定

叫出〔調整色彩平衡〕的對話框之後，用滑鼠點選照片上的灰色、白色或是黑色的位置，就會自動調整照片的色調，讓點選的位置成為灰色、白色、黑色。每一次點選就會進行調整，可以試著點選各種位置，來調整出自己喜歡的色調。點選〔OK〕，就會將修正的結果套用在照片上。

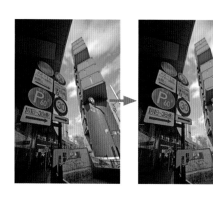

技巧 8 調整天空的色調

使用〔選取〕工具，可以調整特定部位的色調。在此想要強調天空的彩度，讓天空的發色與印象之中更為接近。運用〔快速選取工具〕，可以迅速選出想要調整的部位。

1 選擇〔快速選取工具〕

用滑鼠點選〔快速選取工具〕。

2 在天空拖拉滑鼠來選擇

在天空的部分按住滑鼠左鍵來進行拖拉，選取範圍就會自動的擴展出去。想要解除已經選取的部分，可以按住〔Alt〕鍵（Mac 的場合為〔Option〕鍵）來進行點選。迅速的選取整片天空。

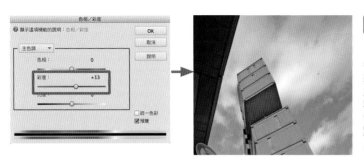

3 用〔色相、彩度〕機能
來提高天空的彩度

從〔調整畫質〕的選單，點選〔色
彩〕-〔色相、彩度〕來叫出〔色相、彩
度〕的對話框。將〔彩度〕的滑桿往右
移動，可以提高照片的彩度，讓天空的
發色變得比較深。在此調到「＋13」。
點選〔OK〕就能將修正的結果套用到照
片上。

用細的筆刷
來進行細部的選取

只要拖拉滑鼠就能自動選取範圍的〔快速
選取工具〕雖然相當方便，但有時會把意
想不到的地方也一起選進來。遇到這種狀
況時，可以按住〔Alt〕鍵（Mac的場合為
〔Option〕鍵）來進行點選。點選的部位會從
選取範圍之中刪除，讓人調整出理想的選取
範圍。用選取跟解除選取來進行細部的調整
時，可以將〔快速選取工具〕的筆刷調細一
點。

另外可以讓選取範圍的邊緣羽化，讓選取
範圍跟修正的結果變得更加自然。

1 設定〔快速選取工具〕
的筆刷尺寸

用滑鼠點選〔快速選取工具〕〔→42頁〕，移動工具選項中的
〔尺寸〕滑桿，來縮小筆刷的尺寸。也可以點選〔設定筆刷〕
來進行詳細的設定。

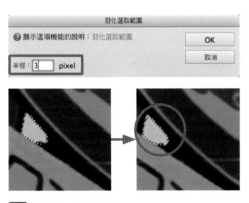

2 讓選取範圍羽化

從〔選取範圍〕的選單之中點選〔羽化〕，可以讓選
取範圍的邊界模糊化。在〔羽化選取範圍〕的對話
框內的〔半徑〕，輸入羽化像素的數量並點選
〔OK〕。羽化的半徑可以設定為1～3個像素。

3 儲存選取範圍

把常常使用的選取範圍儲存下來，可以省下再次進行選取的
麻煩。從〔選取範圍〕的選單，點選〔儲存選取範圍〕來叫
出〔儲存選取範圍〕的對話框。輸入自己容易記住的〔名
稱〕，點選〔OK〕即可完成。

用「暗化工具」來修正天空

要讓天空的發色變得更加深濃,可以使用「暗化工具」來加深天空的顏色。暗化(Burn)指的是在暗房沖洗照片的時候,延長一部分的曝光時間來讓顏色變暗(變深)的作業。Photoshop Elements 12可以用〔暗化工具〕來讓點選部位的顏色變暗(變深)。

天空的發色雖然已經變得比較深濃,但希望可以調成更深的色調。

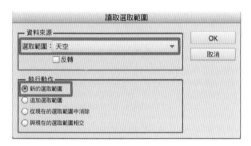

1 讀取天空的選取範圍

持續進行天空的修正,請讀取『技巧8』所儲存的天空的選取範圍。從〔選取範圍〕的選單,點選〔讀取選取範圍〕來叫出〔讀取選取範圍〕的對話框。在〔選取範圍〕選擇〔天空〕、〔執行動作〕選擇〔新的選取範圍〕並點選〔OK〕,就能選取天空。

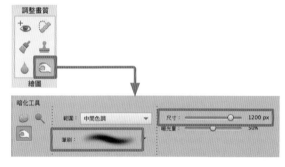

2 設定〔暗化工具〕的筆刷尺寸

從〔海綿工具〕的工具選項,點選〔暗化工具〕。接著選擇〔軟圓筆刷〕,配合想要加深顏色的對象來調整〔尺寸〕。

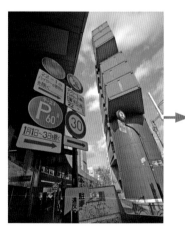

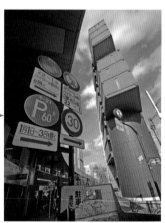

3 點選天空來加深顏色

點選想要加深顏色的部份,筆刷範圍內的顏色就會變深。

技巧 10 用「亮化工具」讓照片的一部分變亮

用〔暗化工具〕點選的部分會變成比較暗的顏色，相反的，〔亮化工具〕會讓點選的部位變亮。亮化（Dodge）指的是在暗房沖洗照片的時候，縮短一部分的曝光時間來讓顏色變亮（變淡）的作業。運用〔暗化工具〕跟〔亮化工具〕，可以自由的把照片內的特定部位加深或加亮。

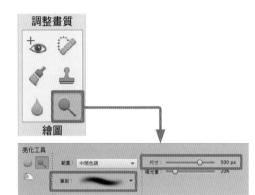

1 設定〔亮化工具〕的筆刷尺寸

從〔海綿工具〕的工具選項，點選〔亮化工具〕。接著選擇〔軟圓筆刷〕，配合想要加亮顏色的對象來調整〔尺寸〕。使用〔亮化工具〕跟〔暗化工具〕的時候，選擇讓筆刷周圍自動羽化的〔軟圓筆刷〕，可以修正出比較自然的感覺。

最後的步驟
調整亮度跟對比
讓照片更加鮮明即可完成

跟『範例1』一樣，用〔亮度、對比〕的機能來調整照片的亮度與對比，最後用〔調整銳利度〕的機能，讓照片變得更加鮮明〔→39頁〕。

這2項作業一定要在圖像編輯的最後進行，往後的範例會將這個說明省略。

將眼前的看板調亮，來強調與暗化的天空所形成的對比。這樣可以更進一步接近實際的印象，還可以讓照片得到比較強的明暗變化。

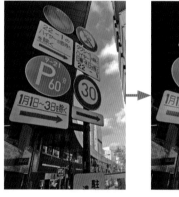

2 點選看板來進行亮化

在想要進行亮化的位置按下滑鼠左鍵，筆刷範圍內的部分就會變亮。

完成的照片。

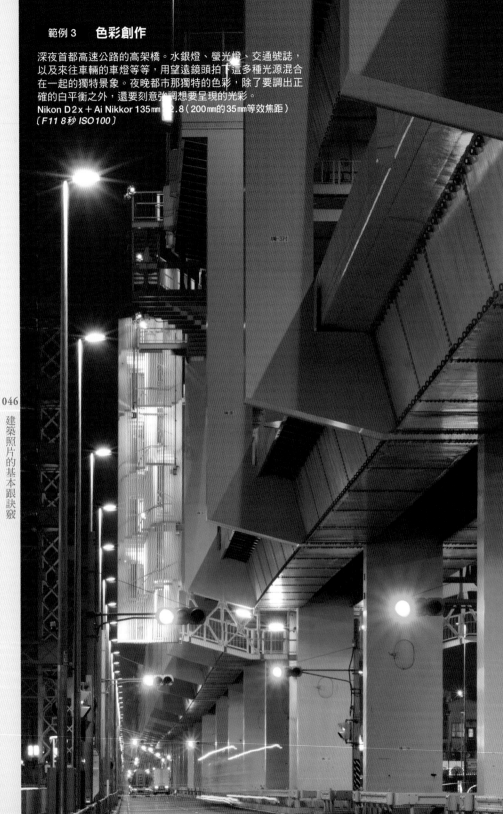

範例 3　　色彩創作

深夜首都高速公路的高架橋。水銀燈、螢光燈、交通號誌，以及來往車輛的車燈等等，用望遠鏡頭拍下這多種光源混合在一起的獨特景象。夜晚都市那獨特的色彩，除了要調出正確的白平衡之外，還要刻意強調想要呈現的光彩。
Nikon D2x ＋ Ai Nikkor 135㎜ f2.8（200㎜的35㎜等效焦距）
〔F11 8秒 ISO100〕

建築照片的基本跟訣竅

技巧 11 用RAW成像來調整色調與亮度

　　室內或夜景的照片，大多會有各種不同的光源混在一起，用自動白平衡拍攝的照片所呈現的色調，會跟印象中有相當程度的落差。這種必須調整色調的照片，可以用RAW的檔案格式來進行拍攝，事後用RAW成像軟體來自由的調整。

如果使用Photoshop Elements 12，從〔檔案〕選單點選〔用Camera Raw開啟〕，就能打開RAW格式的照片檔案。此時會執行名為Camera Raw的成像軟體，在此進行色溫或曝光量的調整。點選〔開啟圖像〕，就能用Photoshop Elements 12打開經過調整的照片。

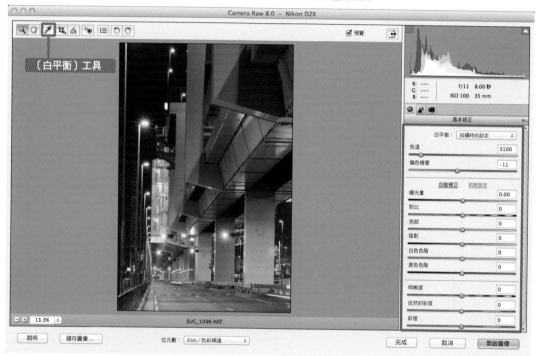

Camera Raw 所擁有的機能

〔白平衡〕工具	點選白色、灰色、黑色的部位，就會自動設定色溫，讓點選的部分成為白色、灰色、黑色。
色溫	調整色溫，也就是白平衡。
偏色補償	將照片的色調往紅色或綠色的方向調整。
曝光量	調整曝光量，也就是照片的亮度。
對比	提高照片的對比，讓暗處更暗、亮處更亮。
亮部	調整照片的亮部。
陰影	調整照片的陰影。
白色色階	調整看起來為白色的領域。
黑色色階	調整看起來為黑色的領域。
明晰度	讓中間色調的對比增加，廣範圍的形成非銳化濾鏡的效果，使照片的輪廓鮮明。
自然的彩度	讓彩度較低的顏色提高彩度，以自然的方式讓彩度增加。適合用來調整人類肌膚的彩度。
彩度	調整照片全體鮮豔的程度。

用自動智慧色調來進行微調

RAW成像結束之後，可以用Photoshop Elements 12所具備的〔自動智慧色調〕機能，更進一步調整色階與色調。就算沒有用RAW的檔案格式進行拍攝，也能用這個工具來直覺性的調整照片的色階、色調、對比。趁著自己還記得拍攝時的印象，趕緊動手修正。

修正之前的照片黃色較強，必須將青色調高。

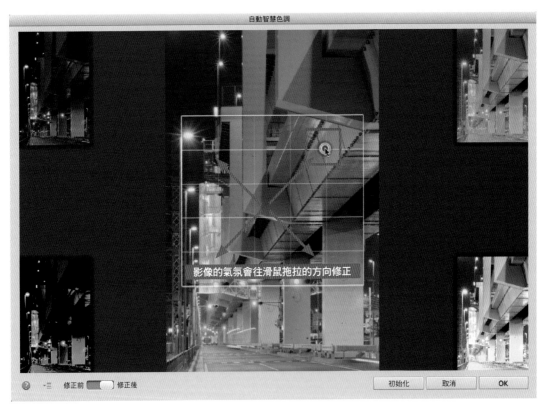

影像的氣氛會往滑鼠拖拉的方向修正

使用〔自動智慧色調〕

從〔調整畫質〕的選單，點選〔自動智慧色調〕來叫出〔自動智慧色調〕的對話框。把中央所顯示的圓形控制器，往四個角落所顯示的圖像拖拉，就會以接近該圖像的感覺來修正照片。控制器的移動，會讓照片的亮度、色階、色調、對比進行綜合性的調整。調整出印象中的氣氛之後，點選〔OK〕來套用修正的結果。

技巧 13 調整照明的色調

就算是在調整好色調之後，光源本身或是被光源所照亮的位置，還是有可能留有失真的色彩。我們可以利用〔色調、彩度〕的機能，來調整照明的色調。

把青色的光源跟光源所照亮的部分，修正為更加偏向青色的色彩。

1 調整青色系

從〔調整畫質〕的選單之中，點選〔色彩〕－〔色相、彩度〕來叫出〔色相／彩度〕對話框。這張照片希望強調水銀燈跟螢光燈的顏色，所以點選〔主色調〕從選單上選擇〔青色系〕。將〔彩度〕的滑桿往右移動來提高彩度。在此調到「＋16」。

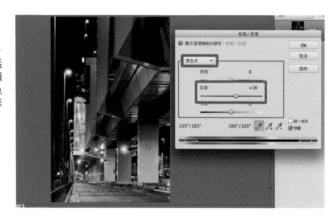

2 調整紅色系

接下來為了降低整體的紅色，點選原本的〔青色系〕從選單中選擇〔紅色系〕。在此將〔色相〕調高到〔＋5〕、〔彩度〕調低到〔－15〕。點選〔OK〕把修正內容套用到照片上。

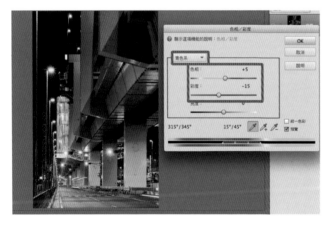

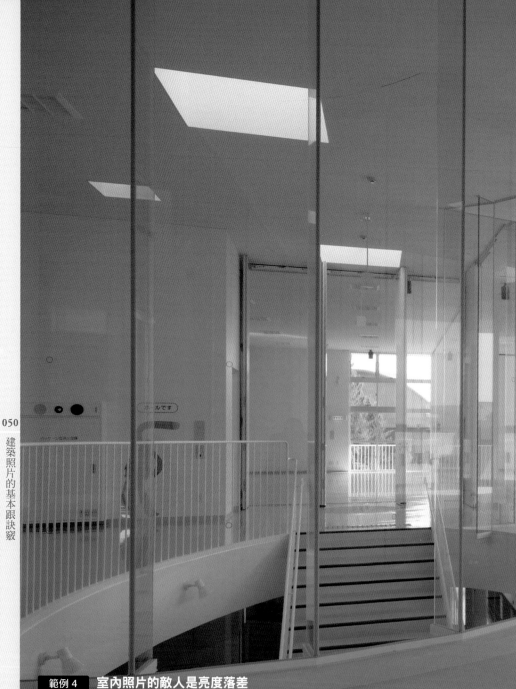

範例 4　室內照片的敵人是亮度落差

亮度落差比較多、比較劇烈,是室內照片跟一般建築照片不
同的決定性因素。因此拍攝室內的時候,除了要盡可能的找
出亮度落差較小的構圖,還要以濃淡變化為優先,用比較暗
的曝光進行拍攝,事後用圖像編輯軟體來調亮

沖繩小兒保健中心(沖繩縣・島尻郡南風原町)
設計:船木幸子建築設計事務所+細矢仁建築設計事務所 設計共
同體　2008年
Nikon D2x + AF-S DX Nikkor 10〜24mm F3.5〜4.5
(14mm側 21mm的35mm等效焦距)(F11 1/30秒 ISO100)

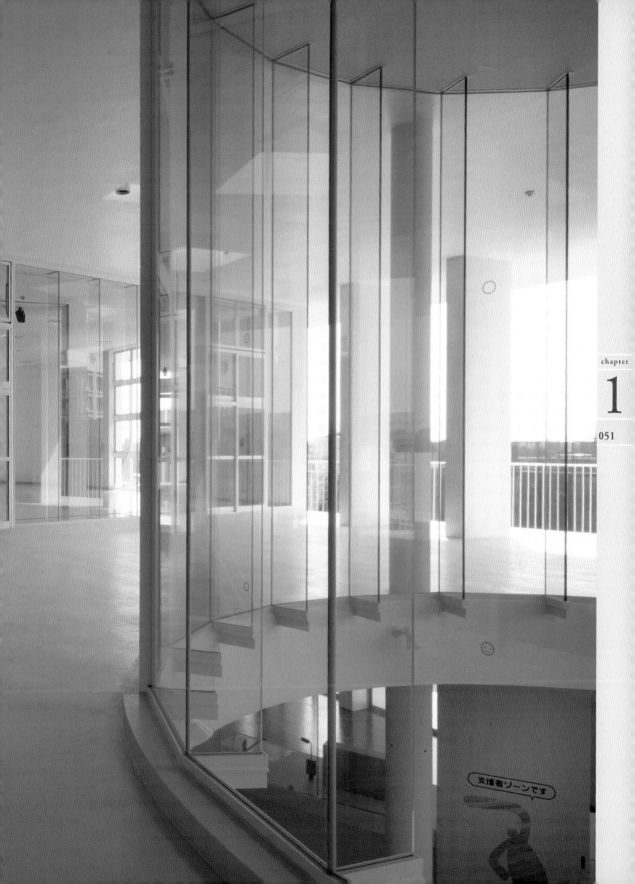

用RAW成像來調整白平衡

用RAW的檔案格式所拍攝的照片，可以在RAW成像的時候調整白平衡，讓色調的調整變得比較輕鬆。白平衡調整起來比較困難的室內照片，可以先用RAW的檔案格式拍攝，成像的時候再來慢慢調整白平衡，這樣拍攝起來會比較有效率。

剛拍好的RAW檔案。受到玻璃的影響，綠色跟黃色變得比較強。

建築照片的基本跟訣竅

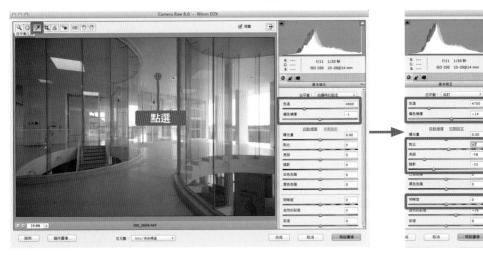

1 白平衡的調整

用Photoshop Elements 12來打開RAW格式的檔案，就會啟動Camera Raw。從上方的工具列點選〔白平衡〕工具，然後點選照片內的白色或灰色、黑色的部分，就會自動調整白平衡，讓點選的部位成為白色、灰色、黑色。得到與印象較為接近的色調之後，移動〔色溫〕〔偏色補償〕的滑桿，來進行微調。

2 調整亮度與色調

這份範例為了讓照片與實際印象更為接近，將〔對比〕〔亮部〕〔陰影〕〔自然的彩度〕的滑桿稍微往右移動，讓整體的亮部變暗，提高對比跟彩度來進行補償。

3 讓照片變得更加鮮明

Camera Raw的RAW成像，可以調整照片的銳利度與雜訊。RAW成像所能調整的項目全都用RAW檔案來完成，可以減少Photoshop Elements 12所修正的程度，防止照片的畫質降低。

技巧 15 用鏡頭校正來修正扭曲

拍攝建築物的時候將水平與垂直對準，可以讓照片的魅力更進一步提升。但基於鏡頭的特性，無論如何都會以木桶或捲線軸的形狀來扭曲。我們可以用 Photoshop Elements 12 的〔鏡頭校正〕濾鏡，來修正由鏡頭造成的這種扭曲。

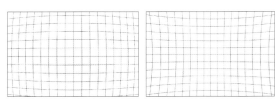

鏡頭大多會以木桶（左）或捲線軸（右）的形狀讓圖像扭曲。高價位的鏡頭會盡可能的採用不會出現扭曲的設計，但輕便型數位相機的變焦鏡頭，或是數位單眼反光相機所附屬的較為廉價的鏡頭組，都很容易出現這種變形的現象。

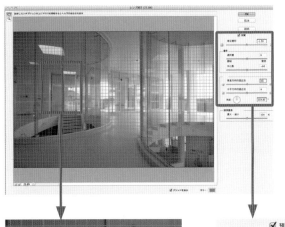

1 用〔鏡頭校正〕濾鏡來修正扭曲

從〔濾鏡〕選單點選〔鏡頭校正〕，來叫出〔鏡頭校正〕的視窗。首先調整〔角度〕，來將照片中央的水平跟垂直對準。一邊用格線來確認照片的扭曲，一邊將〔扭曲補償〕的滑桿往左（木桶）或右（捲線軸）移動，讓照片內水平或垂直的部位，可以跟格線對齊。最後點選〔OK〕，將修正內容套用到照片上。

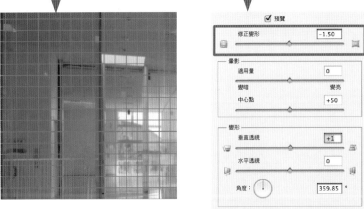

2 用〔裁切工具〕將餘白切除

如果是修正形狀有如捲線軸一般的扭曲，照片邊緣會產生餘白，必須用〔裁切工具〕將餘白切除。

色彩曲線（Color Curve）這個機能，讓我們可以用直覺的方式來調整照片的亮度。一般也被稱為色調曲線（Tone Curve）的這個機能，會顯示出代表照片明暗的圖表，讓人調整其中的線條來改變照片的明暗。Photoshop Elements 12具備簡易型的〔色彩曲線〕機能，讓人分別可以調整亮部、中間色調、陰影的亮度。Photoshop等軟體，則是可以直接拖拉圖表上的曲線，自由的進行調整。這份範例在最後用色彩曲線的機能，將陰影稍微調亮。

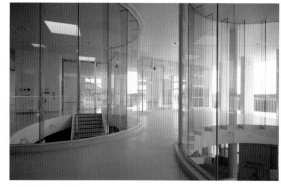

已經對色調跟鏡頭的扭曲進行修正，但還想將陰影調亮一點。

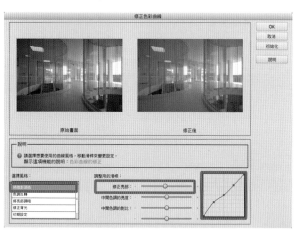

用色彩曲線對明暗進行微調

從〔調整畫質〕的選單之中，點選〔色彩〕－〔色彩曲線〕來叫出〔修正色彩曲線〕的對話框。在〔選擇風格〕的部分點選〔將陰影調亮〕，讓色彩曲線的左下方往上彎曲，使陰影變亮。更進一步將〔修正亮部〕的滑桿往左（負的方向）移動一點點，稍微降低陰影的亮部，調整出均衡的氣氛。點選〔OK〕將修正結果套用到照片上。

什麼是色彩曲線

色彩曲線（色調曲線）是用橫軸顯示照片修正前的亮度、縱軸顯示修正後亮度的圖表。左下較暗、越往右上越是明亮。因此如果讓圖表的左下往上彎曲，就能讓圖像的陰影（圖表左邊）往亮的側（圖表上方）修正。

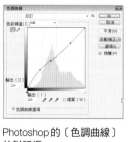

Photoshop的〔色調曲線〕的對話框。

變亮的陰影使照片更加明亮、給人舒適的印象。

Chapter 2

透過範例
來學習
照相跟
圖像編輯

住宅

要將住宅當作「建築物」來呈現，只要拍出它們的原始風貌即可。但如果是當作居住者的「環境」來呈現，那出現在眼前的將是截然不同的「風景」。用地周圍的環境、建築物的排列、窗戶跟門的位置、室內裝潢跟擺設的家具還有財物、居住在此的人們等等，各種要素都會浮現在眼前。要是可以從其中找出某種主題，就能成為獨自的焦點，讓照片變得更有魅力。

將建築的群體拍成方形

在用地內以點狀來配置建築的這份住宅，用全新的觀點來摸索建築與用地環境的關係。用地跟建築＝「地」跟「圖」，為了拍出象徵這種關係的一張照片，用魚眼鏡頭將所有建築跟整個用地都拍攝下來

森山宅第（東京都・大田區）設計：西澤立衛建築設計事務所 2005年
Nikon D2x ＋ DX Nikkor Fisheye 10.5mm F2.8（16mm的35mm等效焦距）（F16 25秒 ISO100）

修正魚眼鏡頭造成的扭曲，成為四方形的照片

在相機裝上魚眼鏡頭，將用地與其周遭的環境，還有位在此處的建築拍成一張照片，以表現出其中的關聯性。拍下來的照片會出現魚眼鏡頭所造成的那種獨特的變形，必須對此進行修正。但Photoshop Elements無法修正魚眼鏡頭的扭曲，在此所使用的圖像編輯軟體為Capture NX 2。

購買數位相機時所附贈的照片處理軟體、圖像編輯軟體，有些可以修正同一家廠商所製造的魚眼鏡頭的扭曲，請閱讀說明書來進行確認。

用魚眼鏡頭所拍攝的照片。必須修正這種魚眼鏡頭才會出現的變形。

1 修正魚眼的扭曲

在此使用Capture NX 2的〔魚眼鏡頭〕功能，來修正魚眼鏡頭所造成的扭曲，成為有如超廣角鏡頭所拍攝的照片一般。周圍的圖像雖然會被拉長，但中央部分的畫質變差並不明顯。

2 修正視角

用Photoshop Elements 12來打開修正好魚眼鏡頭的照片，從〔檔案〕選單點選〔鏡頭校正〕來進行視角的修正。移動〔垂直方向的遠近法〕〔水平方向的遠近法〕的滑桿，將建築物調整為方形〔→37頁〕。

3 損失的部位 用〔複製圖章〕工具來修補

修正視角的受損部位時，可以用〔複製圖章〕工具來進行修補〔→38頁〕。

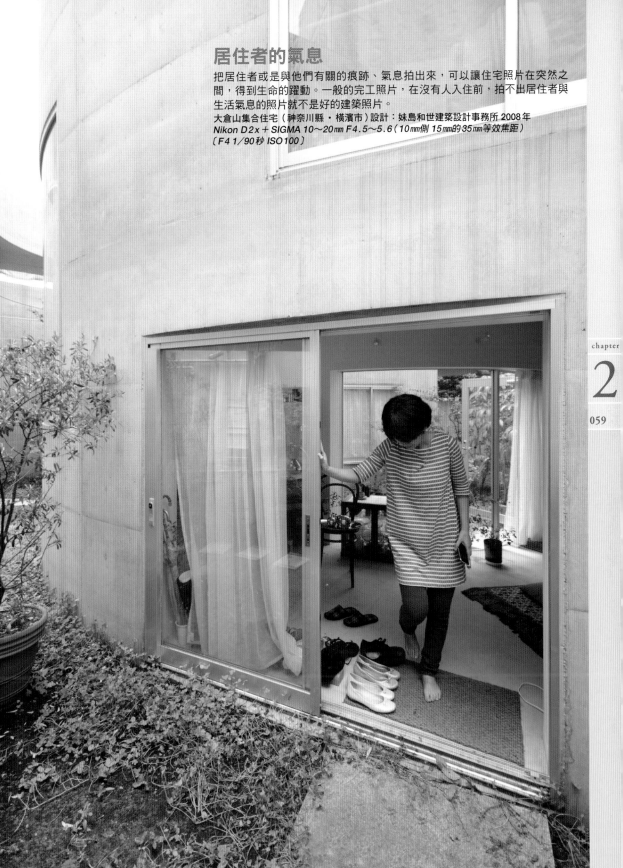

居住者的氣息

把居住者或是與他們有關的痕跡、氣息拍出來，可以讓住宅照片在突然之間，得到生命的躍動。一般的完工照片，在沒有人入住前，拍不出居住者與生活氣息的照片就不是好的建築照片。

大倉山集合住宅（神奈川縣・橫濱市）設計：妹島和世建築設計事務所 2008年
Nikon D2x ＋ SIGMA 10～20mm F4.5～5.6（10mm側 15mm的35mm等效焦距）
〔F4 1／90秒 ISO100〕

室內也有風景存在

鋼鐵打造的樓梯，以緩緩的曲線順著牆壁往上延伸，把這個精簡的造型當作主題，跟適度的生活氣息一起拍成一張照片。

大倉山的集合住宅（神奈川縣・橫濱市） 設計：妹島和世建築設計事務所 2008年
Nikon D2x ＋ SIGMA 10～20mm F4.5～5.6（10mm側 15mm的35mm等效焦距）〔F11 1/50秒 ISO100〕

WorkFlow

用白色來呈現白色的物體

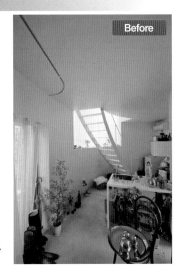

Before

　用數位相機拍攝白色的建築，不是一件簡單的事。特別是色溫不同的各種光源位在同一個空間內的室內照片，拍攝起來更是困難。範例的這張照片整體偏藍綠色，因此用 Photoshop Elements 12 的〔修正色彩平衡〕將白色的牆壁修正為白色。

　如果是用RAW的檔案格式來拍攝，用RAW成像來修正白平衡，圖像比較不容易變差。

白色的牆壁拍起來偏藍綠色
（偏色）。

1 點選〔調整色彩平衡〕

從〔調整畫質〕的選單，點選〔調整色彩平衡〕來叫出〔調整色彩平衡〕的對話框。

點選

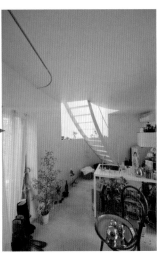

2 用滑鼠點選來指定白色的部位

點選照片之中，原本應該是白色、灰色、黑色的部位，就會對照片的色調自動進行補償，讓點選的部位成為白色或是灰色、黑色（曝光過度的部分不會進行調整）。在此點選白色牆壁明亮的部分。請試著點選各種不同的位置，一直到調整出喜歡的色調為止。點選〔調整色彩平衡〕對話框中的〔OK〕，就可以將修正內容套用到照片上。

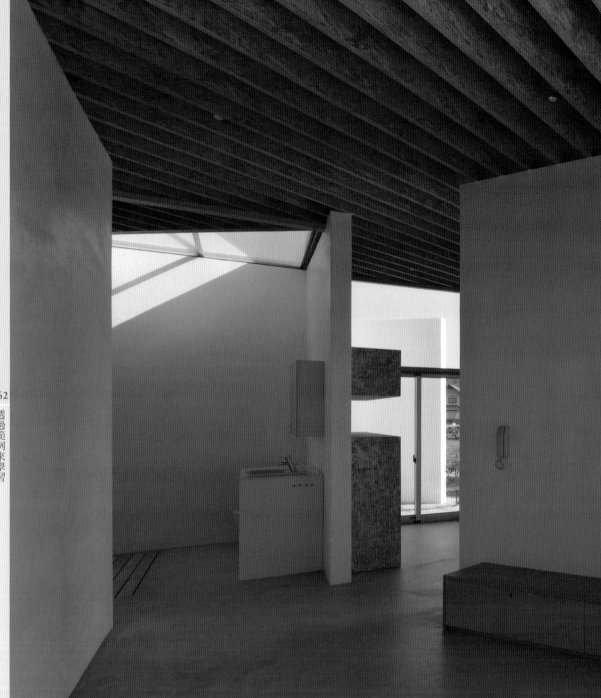

讓人感受到室內的氣息

在大型的單一空間內，L型牆壁隨興的擺放在四處。堅固的L型牆壁兼具建築結構的機能，可以將居住者的「存在感」柔和的分開，牆壁所形成的各個場所適度的分散，形成相當均衡的中性空間。為了不去破壞這種氣氛，慎重的找出不會形成透視的構圖來進行拍攝

house K（神奈川縣）設計：STUIDO 2A（宮 晶子）2009年
Nikon D2x ＋ SIGMA 10～20mm F4.5～5.6（10mm側 15mm的35mm等效焦距）〔F11 1／50秒 ISO100〕

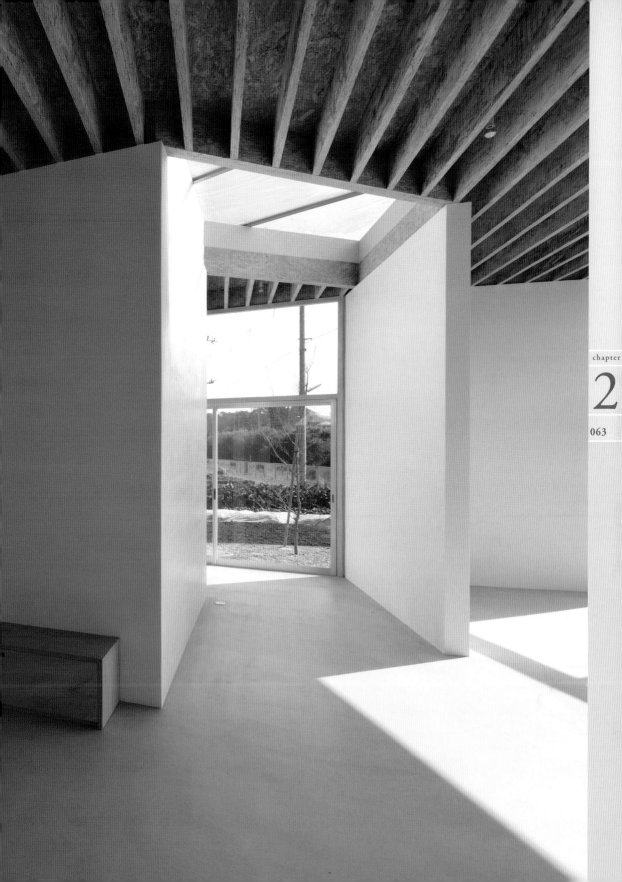

白、綠色、青空

從比較高的視點來進行拍攝，將主要目標的建築擺在構
圖的正中央，適度的混入地面、草坪、天空等自然景觀
SPROUT（埼玉縣）
設計：studio ARCHI FARM 2009年
Nikon D2x ＋ SIGMA 10～20mm F4.5～5.6
（10mm側 15mm的35mm等效焦距）〔F11 1/125秒 ISO100〕

透過範例來學習

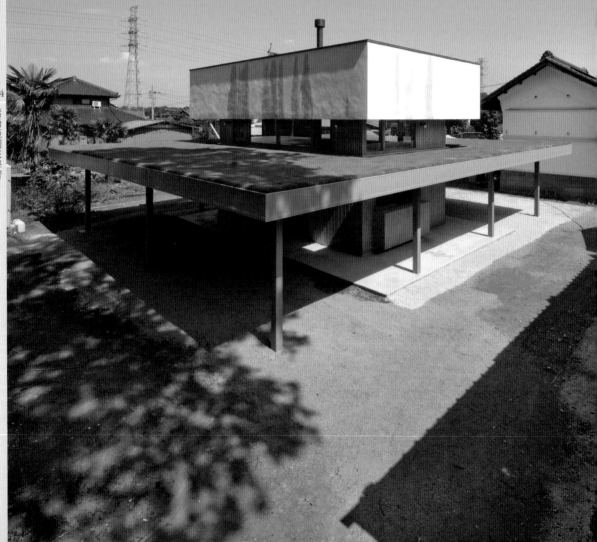

重現白色的牆壁、綠色草坪、藍色天空

以忠實的色彩將天空跟草木的綠色拍下，令人意外的，相機很少可以辦到這點。要重現實際上所看到的色彩，圖像編輯等事後處理，扮演非常重要的角色。這張範例首先調整色調讓牆壁成為白色，並強調天空的藍色。更進一步的將彩度提高，讓草坪得到鮮豔的綠色。

Before

修正傾斜與視角之後的照片。天空跟草坪的發色，比實際看起來的印象還要更暗。

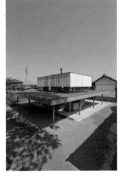

1 用〔調整色彩平衡〕的機能 將牆壁調白

從〔調整畫質〕的選單，點選〔色彩〕－〔調整色彩平衡〕來叫出〔調整色彩平衡〕的對話框。點選牆壁白色的部分，進行色調的修正讓白色牆壁可以成為白色。試著點選各種位置，一直到調整出喜歡的顏色為止。在〔調整色彩平衡〕的對話框點選〔OK〕，就能將修正的內容套用到照片上。

2 用〔暗化工具〕 來強調天空的藍色

在此使用〔暗化工具〕，來調整出跟拍攝時的印象比較接近的天空。點選〔暗化工具〕〔→44頁〕將筆刷設定為〔軟圓筆刷〕，並將筆刷尺寸調大一點。從天空比較高的部分開始點選，來調整出深濃的藍色。將〔曝光量〕設定為20～50%，可以讓修正出來的感覺變得比較均衡。

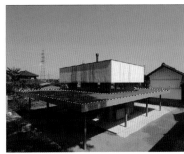

3 用〔色相、彩度〕機能 讓草坪得到鮮豔的綠色

用〔快速選取工具〕來選取草坪〔→42頁〕，從〔調整畫質〕的選單點選〔色彩〕－〔色彩、彩度〕來叫出〔色彩／彩度〕對話框。將彩度的滑桿往右移動，讓草坪適度的得到鮮豔的色彩，點選〔OK〕將修正內容套用到照片上。

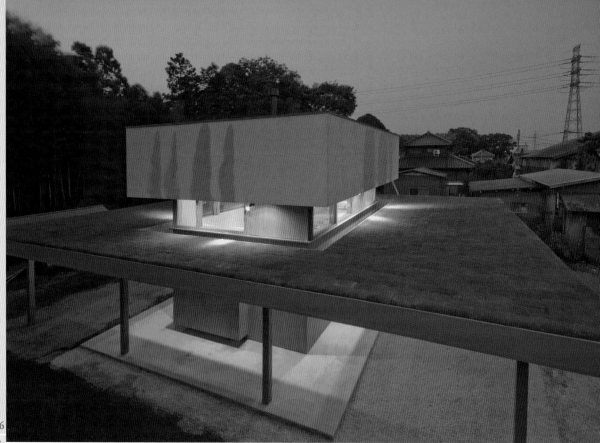

等待恰當的時機到來

夕陽西斜、建築物將照明點亮的照片，可以表現出與白天完全不同的魅力。在這個時間進行拍攝的理想條件，是照明與天空的亮度剛好相同的時間帶，但是這個「恰到好處的時機」卻比想像中要來得短。為了掌握這一瞬間，要事先決定好構圖，做好各種準備來靜靜的等候。

SPROUT（埼玉縣）設計：studio ARCHI FARM 2009年
Nikon D2x + SIGMA 10～20mm F4.5～5.6（10mm側 15mm的35mm等效焦距）〔F11 3秒 ISO100〕

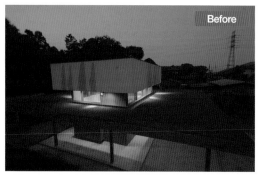

日落之後經過15分鐘，色溫已經相當偏向藍色。

修正容易走樣的夕陽景色的白平衡

日落前後的時間帶，亮度與色溫會出現很大的變化。另外，各種照明都會被點亮，用適當的曝光與色溫來進行拍攝，會是一件相當困難的事情。

我們可以將色溫交給RAW成像來調整，這樣在拍攝的時候就可以集中在光量的調整上面。

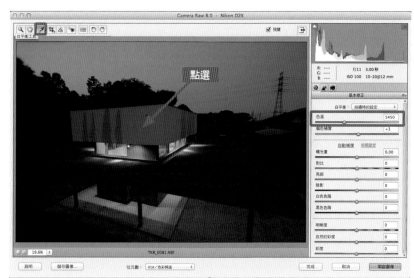

用RAW成像
將白色的牆壁調白

使用 Camera Raw 的時候，點選想要調成白色、灰色、黑色的部分，軟體就會自動調整照片的白平衡。灰色是自動補償的精準度最高的部分，可以點選夕陽西斜、看起來偏向灰色的白色牆壁來進行調整。

要是被攝體沒有灰色的部分存在，可以擺上一張灰色的紙來多拍一張照片，修正的時候點選這張灰色的紙將調整後的色溫記下，然後將沒有擺上灰紙的照片也調出一樣的色溫，這樣就能成為最為合適的白平衡。

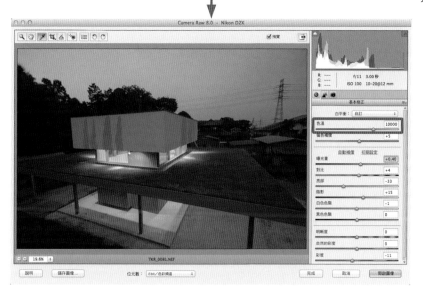

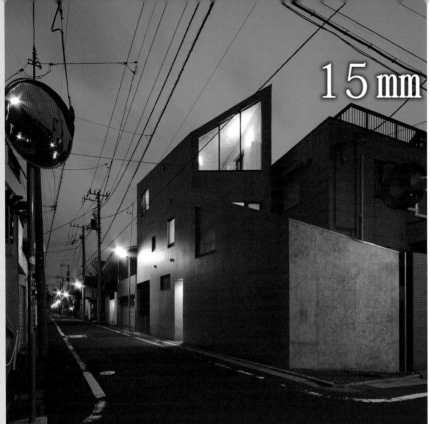

15mm

跟被攝體保持比較近的距離，以廣角鏡頭拍下來的照片。建築與前面道路延伸出去的感覺被充分的表現出來，但建築的造型會過度的誇大，使人比較不容易掌握實際的形狀與設計。這是往左下收縮的透視投影，為了強調畫面往遠方延伸的感覺，把直的照片裁切成正方形
OKUSAWA（東京都）
設計：伊藤博之建築設計事務所＋OFDA 2009年
Nikon D2x＋SIGMA 10～20mm F4.5～5.6
（10mm側 15mm的35mm等效焦距）〔F8 5秒 ISO100〕

廣角的視點、望遠的視點

可以用印象深刻的方式來拍下建築的視點與位置，會隨著建築物與周遭環境，以及想要表現的內容而不同。比方說，如果要像完工照片那樣，把建築物工整的拍下來，會用廣角鏡頭將整棟建築物拍成一張照片。但廣角鏡頭的視點，會讓被攝體強烈的變形，有時無法將建築周圍的環境、建築本身的設計正確的拍下來。

將建築照片＝廣角的思維擺到一旁，試著跟建築保持一段距離，用中望遠的鏡頭來凝視被攝體與其周圍，這種構圖有時也能拍出有趣的照片。

廣角跟望遠在印象上的落差

廣角	說明性、環境性的視點
望遠	風景性、強調性的視點

跟被攝體保持距離，以中望遠鏡頭來拍攝的照片。建築的造形沒有出現扭曲，周圍的環境凝聚在一起，往遠方延伸的感覺消失，成為繪畫一般的表現方式。這個視點將建築師設計的屋頂特徵，明確的呈現出來
OKUSAWA（東京都）
設計：伊藤博之建築設計事務所＋OFDA 2009年
Nikon D2x＋AF-S DX Zoom Nikkor 18～70mm F3.5～4.5
（70mm側 105mm的35mm等效焦距）〔F9 8秒 ISO100〕

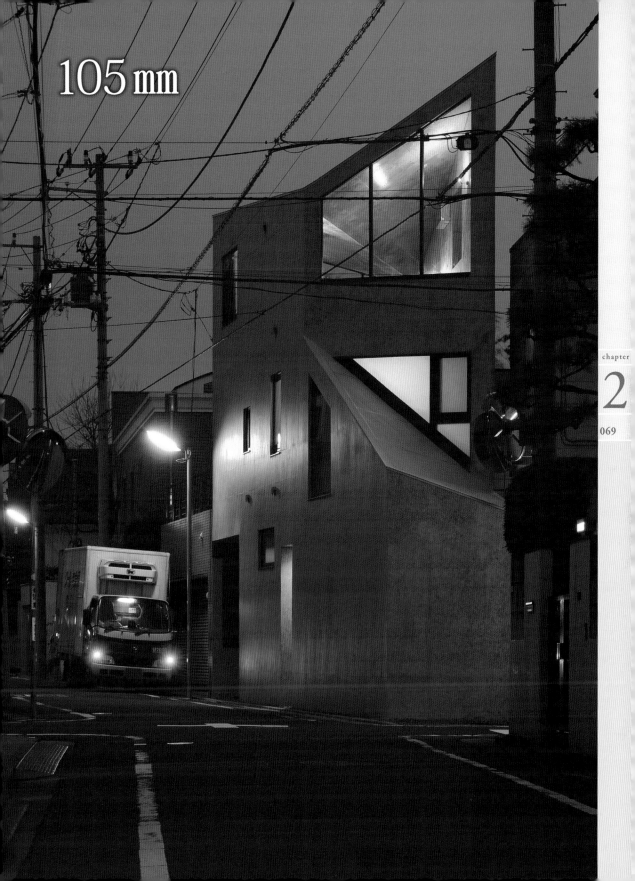

105 mm

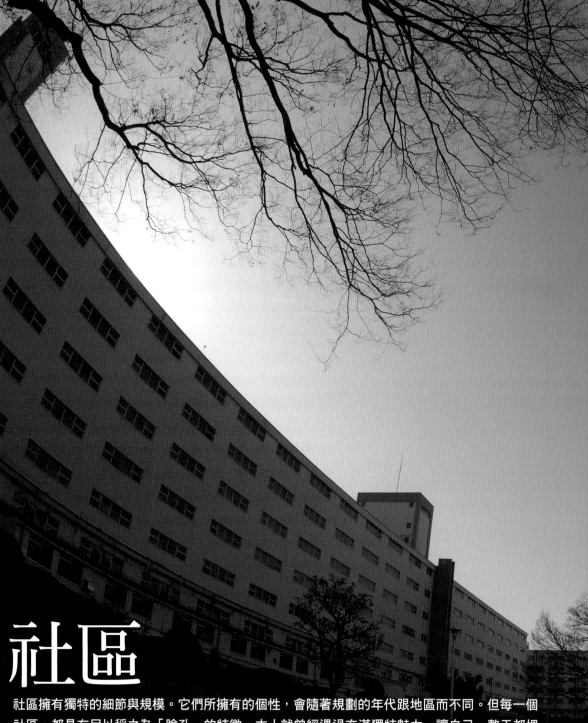

社區

社區擁有獨特的細節與規模。它們所擁有的個性，會隨著規劃的年代跟地區而不同。但每一個社區，都具有足以稱之為「臉孔」的特徵。本人就曾經遇過充滿獨特魅力、讓自己一整天都埋首於拍照之中的社區。突然之間，蓋好的超大社區，有許多年輕的家族在同一時期搬進來，讓大家累積同等的歲月。建築年代所擁有的獨特造型、規模、時代背景與風俗、習慣，還有歲月留下的痕跡等綜合起來，成為一個社區的「臉孔」。

昭和40年代（1965年）所建設，日本戰後經濟奇蹟之先驅的超大社區。有如城牆一般的住宅大樓所圍起來的巨大中庭，讓人留下深刻的印象，用對角線魚眼鏡頭來全部一網打盡的一張照片

Nikon D2x + Fisheye Nikkor 10.5mm F2.8（16mm的35mm等效焦距）〔F8.0 1／250秒 ISO100〕

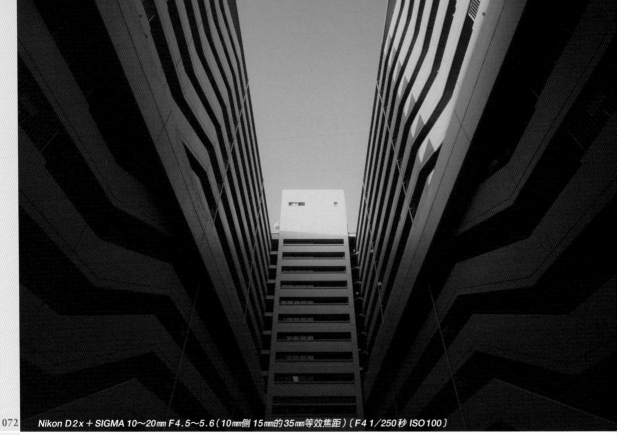

Nikon D2x＋SIGMA 10〜20mm F4.5〜5.6（10mm側 15mm的35mm等效焦距）〔F4 1／250秒 ISO100〕

透過範例來學習

I	2
	3

1　從超大社區的中庭，仰望住宅大樓的一張照片。採用走廊面向中庭的設計。順著走廊的扶手在牆壁產生高低落差的部分也沒有間斷，給人極為規律、冰冷的印象。用15mm的廣角向縱深方向，以透視投影來拍攝，把照進中庭的溫暖夕陽，以及規律性的冰冷表情捕捉下來進行對比。

2　為了強調那又長又大的結構，刻意採用將兩端切掉的構圖。選擇建築正面成為陰影的時間，來強調建築與天空的對比。

3　為了強調建築規律性的結構，往正上方仰望，成為只有天空與建築的構圖。

拍攝巨大結構的視點

　　該如何拍出建築物的巨大感覺，原本就不是一個簡單的問題，以同樣結構反覆排列下去的社區，更是屬於高難度的被攝體，要用照片來順利表現出那巨大的結構並不簡單。以將社區魅力充分表達出來的視點，應該考慮到以下5點。

❶ 讓巨大結構跟人類形成規模上的對比。

❷ 用透視投影來拍下巨大的結構。

❸ 用望遠鏡頭將巨大的結構壓縮。

❹ 將巨大建築獨特的細節拍下。

❺ 將巨大建築的肌膚＝表面處理的質感跟陰影所形成的表情拍下。

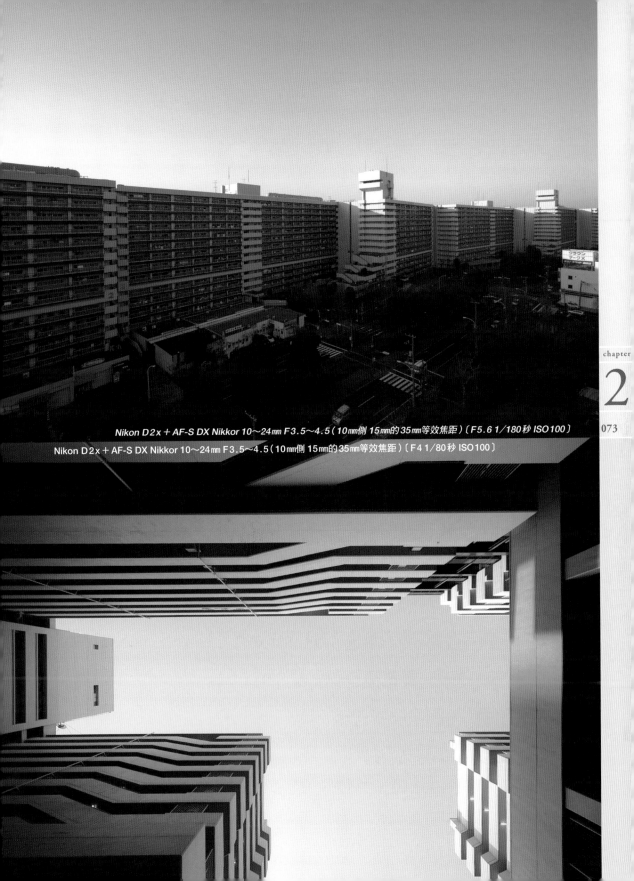

Nikon D2x ＋ AF-S DX Nikkor 10～24㎜ F3.5～4.5（10㎜側 15㎜的35㎜等效焦距）〔F5.6 1／180秒 ISO100〕

Nikon D2x ＋ AF-S DX Nikkor 10～24㎜ F3.5～4.5（10㎜側 15㎜的35㎜等效焦距）〔F4 1／80秒 ISO100〕

Nikon D2x＋SIGMA 10〜20mm F4.5〜5.6
（10mm側 15mm的35mm等效焦距）〔F4 1／25秒 ISO100〕

Canon EOS 5D Mark Ⅱ＋EF16〜35mm F2.8（24mm側）
〔F7.1 1／800秒 ISO100〕

Canon EOS 5D Mark Ⅱ＋EF16〜35mm F2.8（24mm側）〔F11 0.3秒 ISO100〕

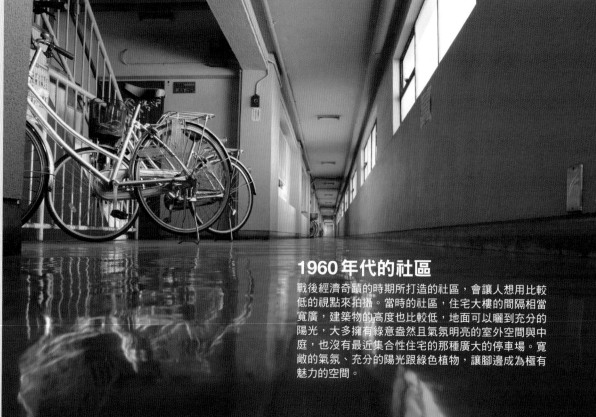

1960年代的社區

戰後經濟奇蹟的時期所打造的社區，會讓人想用比較低的視點來拍攝。當時的社區，住宅大樓的間隔相當寬廣，建築物的高度也比較低，地面可以曬到充分的陽光，大多擁有綠意盎然且氣氛明亮的室外空間與中庭，也沒有最近集合性住宅的那種廣大的停車場。寬敞的氣氛、充分的陽光跟綠色植物，讓腳邊成為極有魅力的空間。

Canon EOS 5D Mark II +
EF16〜35mm F2.8
（24mm側）
〔F11 0.3秒 ISO100〕

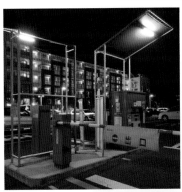

Nikon D2x + SIGMA 10〜20mm
F4.5〜5.6（10mm側 15mm的35mm等效
焦距）〔F7.1 10秒 ISO100〕

Nikon D2x + SIGMA 10〜20mm
F4.5〜5.6（10mm側 15mm的35mm等效
焦距）〔F8 1／400秒 ISO100〕

Nikon D2x + SIGMA 10〜20mm F4.5〜5.6
（11.5mm側 18mm的35mm等效焦距）〔F7.1 30秒 ISO100〕

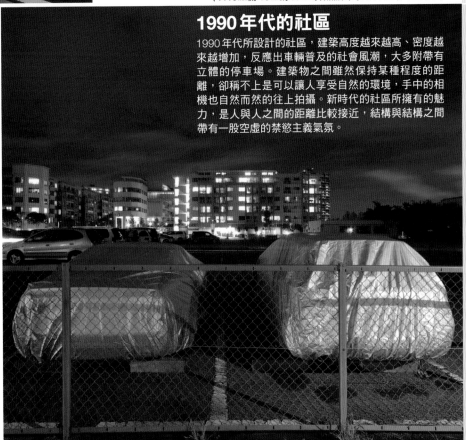

1990年代的社區

1990年代所設計的社區，建築高度越來越高、密度越
來越增加，反應出車輛普及的社會風潮，大多附帶有
立體的停車場。建築物之間雖然保持某種程度的距
離，卻稱不上是可以讓人享受自然的環境，手中的相
機也自然而然的往上拍攝。新時代的社區所擁有的魅
力，是人與人之間的距離比較接近，結構與結構之間
帶有一股空虛的禁慾主義氣氛。

地面前端所能看到的物體

Nikon D2x + SIGMA 10〜20mm F4.5〜5.6（20mm側 35mm的35mm等效焦距）〔F8 1秒 ISO100〕

Nikon D2x + SIGMA 10〜20mm F4.5〜5.6（20mm側 35mm的35mm等效焦距）〔F8 1.8秒 ISO100〕

透過範例來學習

1	3
2	4

1　新宿車站南邊出口。車站前施工中的路面所繪製的標示用箭頭，與建築物形成上下的對比。

2　新宿伊勢丹前十字路。地面光柵的材質，跟伊勢丹正面古典的造型成為對比。

3　名護市的市政大樓。地面草坪所擁有的植栽，跟纏繞在建築上面的植物形成連續的構圖。

4　聖克拉拉天主教會的禮拜堂。前往祭壇的軸線，跟禮拜用的座位形成對比。座位是採用鋪榻榻米的方式。這份構圖雖然無法照出榻榻米的情形，卻可以讓人體驗貼近地板的座位所呈現出的氣氛。

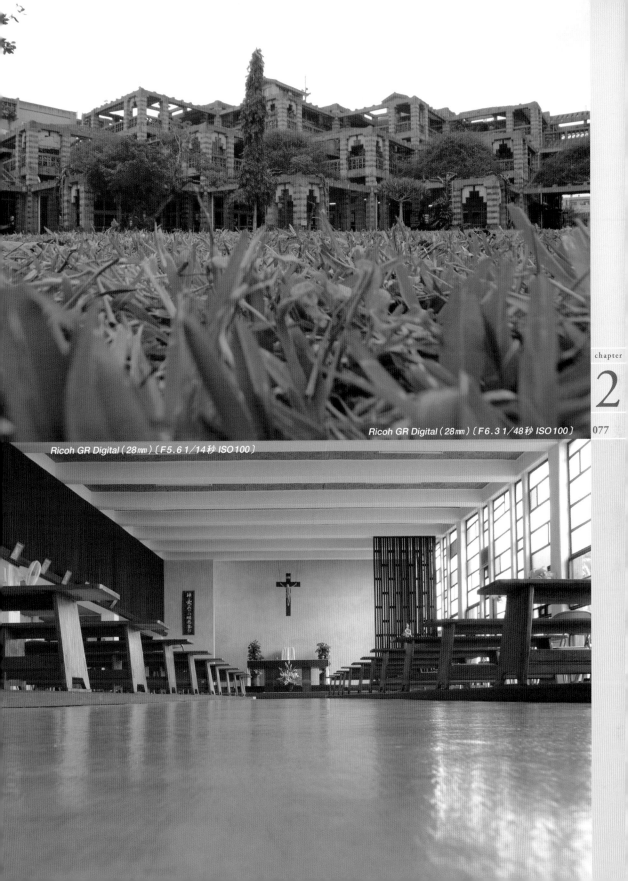

Ricoh GR Digital（28mm）〔F6.3 1/48秒 ISO100〕

Ricoh GR Digital（28mm）〔F5.6 1/14秒 ISO100〕

試著將相機擺在地面
讓您察覺不同的視點所帶來的效果

　　有時光是改變視點，就能用完全不同的方式，來呈現已經習以為常的風景。比方說，把相機擺在腳邊來拍攝。光是這樣，看習慣的風景就會變得截然不同，讓人得到驚喜的感覺。畫面下半部分的腳邊細節，跟延伸出去的上半部，兩者以等價的方式存在，給人非常強烈的印象。本頁大部分的照片，都是以深焦攝影來拍攝。

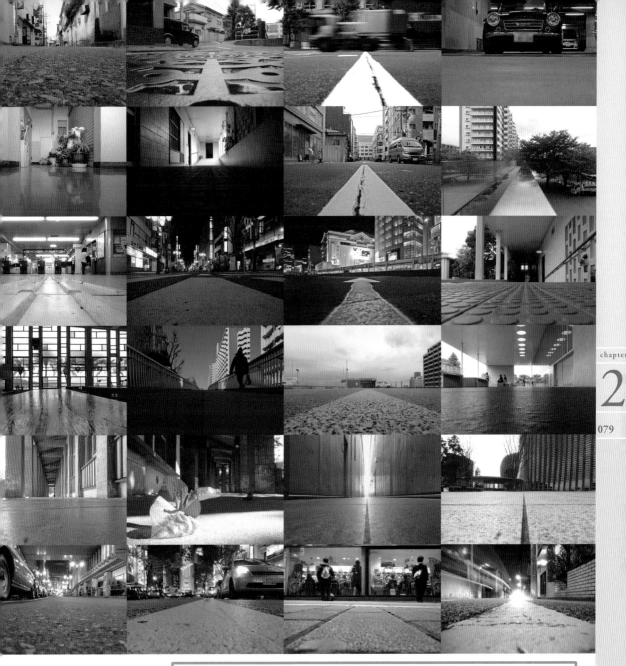

什麼是深焦攝影（Deep Focus）？

把光圈縮小讓景深變深，從眼前到無限遠的距離都可以清晰對焦的狀態，稱為深焦攝影。詳細的設定雖然會隨著鏡頭而不同，如果是廣角系列的鏡頭，將光圈縮小到F8左右，就會成為深焦攝影。

F20

F8

現代主義建築

近期的近代、現代建築，設計時大多會將理念擺在第一，盡可能的排除裝飾性結構。但如果仔細的觀察，還是可以發現看似單調的零件連續性的排列，或是混凝土的表面帶有木框的圖樣、裝有窗戶外框等等，並非完全都沒有裝飾性的要素。

不論拍照還是圖像編輯，都要一邊讓視線從整體往部分集中，一邊拉近與被攝體的距離，或是將特定部位拍下來。提醒自己用各種不同的視點，來觀察這棟建築。這樣一定可以將現代主義建築所擁有的豐富表情，順利的拍成照片。

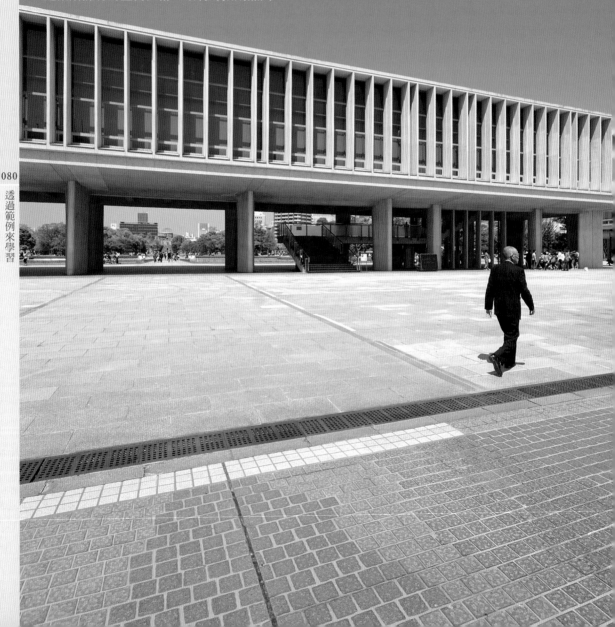

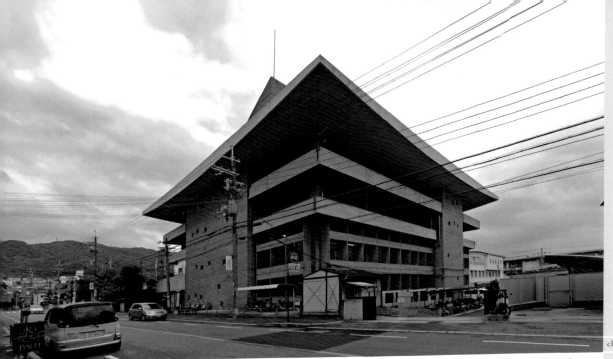

混凝土裸露的粗獷外表、使用人體模距（Modulor）的不鏽鋼窗框的組裝方式、
Brise Soleil（與遮陽板一體成型的百葉窗板）、屋頂花園等等，讓人對柯比意風
格有更進一步認識的貴重作品。屋頂四方像寺廟一樣漸漸往上翹起，散發出
「和風」的日本氣息。用廣角鏡頭跟全景合成，將那強而有力的造型拍成一張照
片。選擇在陰天拍攝，讓遮陽板下方的影子盡可能的變淡
東大阪市旭町行政大樓（大阪府‧東大阪市）
設計：坂倉準三建築研究所 大阪支所（西澤文隆＋東孝光）1941年
Nikon D2x ＋ SIGMA 10～20mm F4.5～5.6（15mm側 22mm的35mm等效焦距）
〔F6.3 1/25秒 ISO100 8張照片的全景合成〕

仔細觀察，窗框的排列配合柱子的位置來縮小寬度，單調之中帶有豐富的表情。選擇意識到2
點透視的構圖，老人往收縮處消失點走過去，讓靜止的建築物得到一種動態。散發出靜態之美
的現代主義建築，跟人物的動作形成對比，給人活潑的印象。
廣島和平紀念資料館（廣島縣‧廣島市）設計：丹下健三 1955年
Nikon D2x ＋ SIGMA 10～20mm F4.5～5.6（10mm側 15mm的35mm等效焦距）〔F8.0 1/500秒 ISO100〕

讓幾何學的造型
突顯出來

　　拍照的時候，可以思考要怎樣強調現代主義才會擁有的連續性。範例的這張照片，為了強調百葉窗板的連續性，大膽的將建築右端整個切掉，將百葉窗板的邊緣隱藏起來。

Before

以圖像編輯為前提，將濃淡變化擺在第一，用比較暗的設定來拍出整體印象較暗、有點讓人想睡的照片。主要特徵之一的 Pilotis（1樓的開放性空間）也是給人陰沉的感覺。

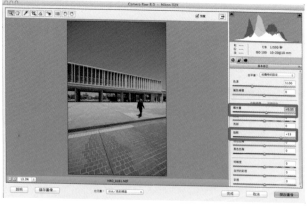

1　用 RAW 成像來調整亮度

用 Photoshop Elements 12 來開啟拍好的 RAW 檔案，就會啟動 Camera Raw。因為是在大太陽之下拍攝，影子跟受光面的對比太強，要讓〔曝光〕的滑桿跟〔陰影〕的滑桿往右移動，將影子的部分調亮。調整出明亮、沒有昏暗的照片之後，點選〔開啟圖像〕。

2　用〔汙點修復筆刷工具〕
　　　將照片的黑斑去除

選擇〔汙點修復筆刷工具〕來點選鏡頭或感光元件的灰塵或汙垢所造成的黑斑，將它們消除。藍天跟混凝土等表面相同的部分所存在的黑點，與其使用〔複製圖章〕，不如選擇只要點選就能修正的〔汙點修復筆刷工具〕，使用起來會更加方便。重點在於將筆刷尺寸調到大於汙點的尺寸來進行處理。

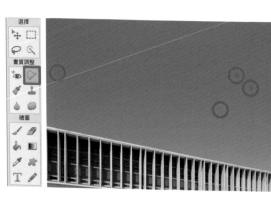

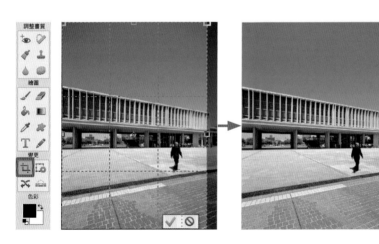

開啟　▼　　　　　　　　　迅速　　導航　　專家　　　　　　　　　　製作　▼　傳送

顯示：修正前與修正後－左右併排... ▼　　　　　　　　　　　　縮放：　○　　17%　　調整

修正前　　　　　　　　　　　　　修正後

智慧補償

預覽畫面

自動

曝光量
色階補償
色彩
均衡
銳利度

照片領域　工具選項　回上一步　重複執行　旋轉　整理　　　　　　　　　　　調整　效果　質感　外框

3 用快速模式來自動修正

點選畫面上方的〔快速〕來進入快速模式。從畫面左上的〔顯示〕點選
〔修正前與修正後－左右併排顯示〕，讓修正前與修正後的圖像排在一起來
進行比較。選擇〔智慧補償〕並點選〔自動〕，就會自動修正圖像的亮
度。也可以移動滑桿，或是從預覽畫面選取來進行修正。

4 用〔裁切工具〕來進行剪裁

為了強調建築的連續性，用〔裁切工具〕大膽的將建築右側切掉。

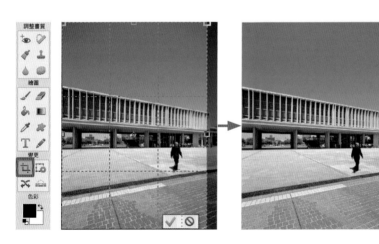

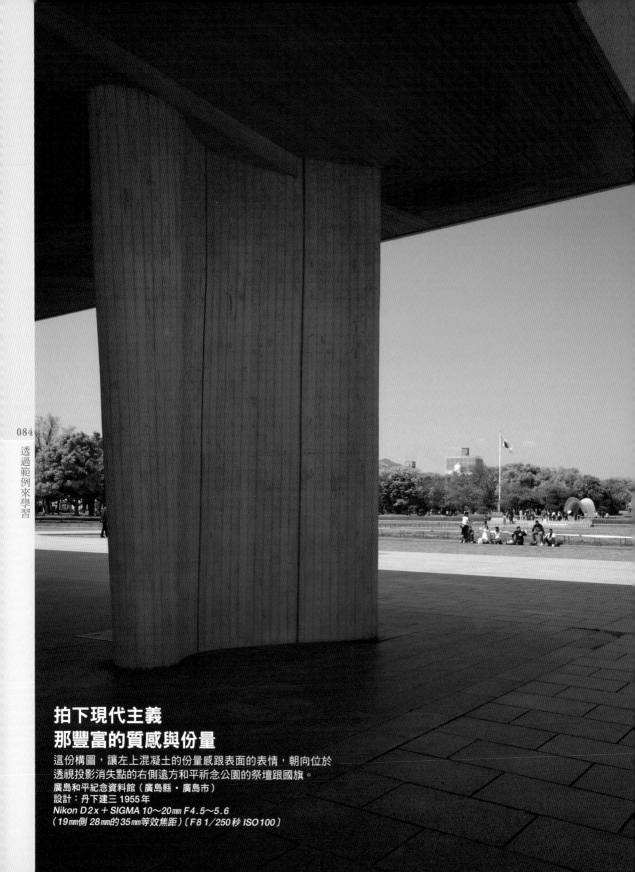

拍下現代主義
那豐富的質感與份量

這份構圖，讓左上混凝土的份量感跟表面的表情，朝向位於
透視投影消失點的右側遠方和平祈念公園的祭壇跟國旗。
廣島和平紀念資料館（廣島縣‧廣島市）
設計：丹下建三 1955年
Nikon D2x ＋ SIGMA 10～20mm F4.5～5.6
（19mm側 28mm的35mm等效焦距）〔F8 1／250秒 ISO100〕

用裁切來強調
明確的造型

現代主義建築會將不必要的裝飾排除，用明確的線條來劃分空間，因此拍照的時候必須格外注意鏡頭所造成的扭曲。要是無法跟建築保持充分的距離，事後修正鏡頭的扭曲〔→53頁〕將是不可缺少的作業。這份範例大膽的將照片周圍扭曲的部分切掉，讓建築的連續性可以舒適的被表現出來。像這樣將主題裁切（Trimming）出來，可以讓照片保留充分想像空間，避免給人過度說明的印象

WorkFlow

拉出參考線
將扭曲的部分切掉

　鏡頭所造成的扭曲，在照片周圍的部分特別的明顯。把照片周圍的部分切掉讓中央留下，理所當然的會讓解晰度降低，但可以成為沒有變形的照片

拖拉滑鼠

1 用參考線來決定裁切的位置

從〔顯示〕的選單點選〔尺〕，在畫面四周叫出參考用的尺。將滑鼠游標移到尺的上面，按住左鍵來拖拉到照片上，可以顯示參考用的導線。按住〔Ctrl〕鍵（（Mac的場合為〔command〕鍵））來拖拉參考線，可以隨時改變參考線的位置，用參考線將想要裁切的部分框起來。

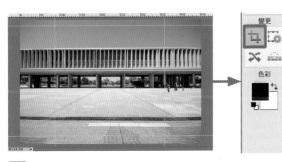

2 用〔裁切工具〕將扭曲的部分切掉

點選〔裁切工具〕，將滑鼠游標移到參考線附近，游標會吸附到參考線上。順著參考線來框出裁切後想要保留的範圍。

3 消除參考線

按住〔Ctrl〕鍵（（Mac的場合為〔command〕鍵））將參考線拖拉到尺的位置，就可以讓參考線消失。從〔顯示〕選單點選〔參考線〕，將〔參考線〕的打勾消除，可以讓畫面上所有的參考線一起消失。同樣的，將〔尺〕的打勾消除，可以讓尺也一起消失。

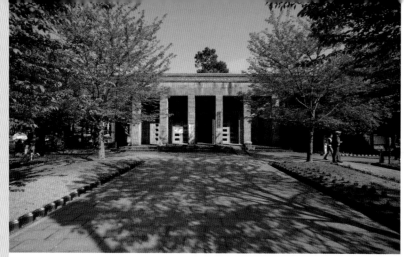

按照最後的岩國藩藩主·吉川
經建的弟弟重吉的遺志所打造
的博物館兼圖書館。在物資缺
乏的二次大戰中展開工程，結
構體使磚塊，外牆貼上高爐出
產的爐渣所製成的方磚。內部
的拱形牆壁是用白色熟石膏砌
成，創造出優美的室內空間，
與那粗獷的外表形成對比。
岩國徵古館（山口縣 岩國市）
設計：佐藤武夫 1945年
Nikon D2x ＋ SIGMA 10～20mm
F4.5～5.6
（*12mm*側 *18mm*的*35mm*等效焦距）
〔*F8.0 1/160*秒 *ISO100*〕

WorkFlow

用Camera Raw在成像時調整細節

用RAW格式所拍攝的照片，在RAW成像的時候可以對色調等進行細微的調整。這份範例，為了呈現出熟石膏的美麗白色，用RAW成像讓照片白色（明亮）部分的細節浮現出來。

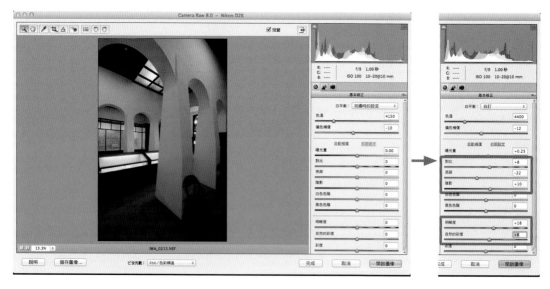

用 Camera Raw 讓白色浮現出來

用Photoshop Elements 12來打開RAW格式的檔案，就會啟動Camera Raw。進行修正，讓直方圖右端白色領域的色調變寬。首先將〔亮部〕的滑桿往左移動，減少曝光過度的現象，接著將〔陰影〕的滑桿往右移動，讓黑色稍微減弱。將〔對比〕〔明晰度〕〔自然的彩度〕稍微調高，成為右邊這樣的照片。

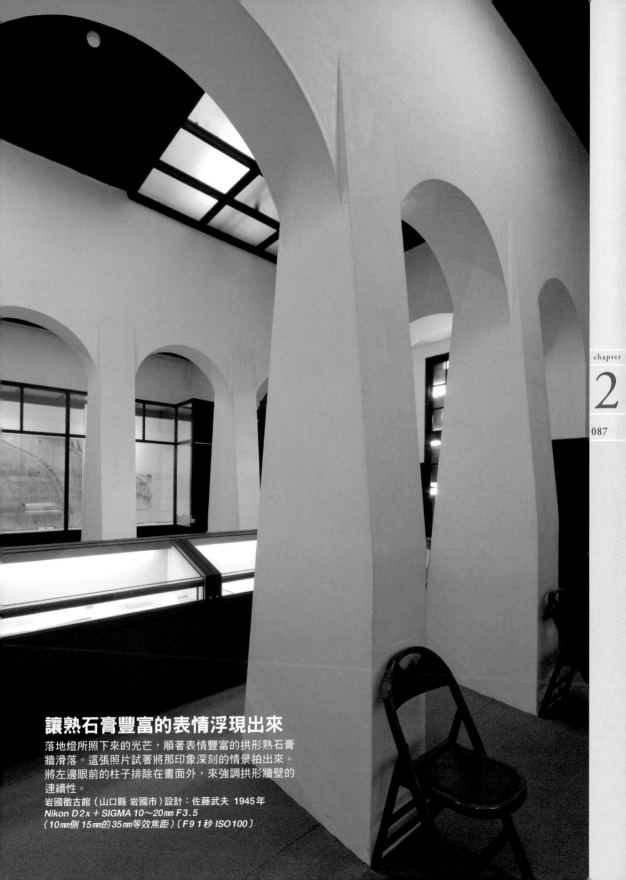

讓熟石膏豐富的表情浮現出來

落地燈所照下來的光芒，順著表情豐富的拱形熟石膏
牆滑落。這張照片試著將那印象深刻的情景拍出來。
將左邊眼前的柱子排除在畫面外，來強調拱形牆壁的
連續性。
岩國徵古館（山口縣 岩國市）設計：佐藤武夫 1945年
Nikon D2x＋SIGMA 10～20mm F3.5
（10mm側 15mm的35mm等效焦距）（F9 1秒 ISO100）

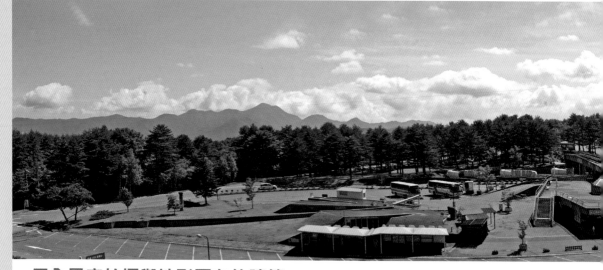

用全景來拍攝與地形同在的建築

淺間山的岩漿「鬼押出」所計劃的入口大廳兼休息站。有一部分的建築埋在地下，倚靠在緩緩的斜坡上，有6成的結構是通道。

設計的意圖是「以不顯眼的方式埋在岩漿痕跡內」，因此用12張照片進行全景合成，來強調橫跨廣大用地的大規模建築所擁有的存在感。

岩窟Hall（長野縣・嬬戀村） 設計：池原義郎 1970年
Nikon D2x＋AF-S DX Zoom Nikkor 18〜70mm F3.5〜4.5
（34mm側 50mm的35mm等效焦距）〔F9 1/250秒 ISO100 12張照片的全景合成〕

透過範例來學習

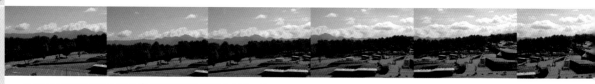

WorkFlow

將12張照片連在一起成為全景

　　使用 Photoshop Elements 12所搭載的外掛程式 Photomerge，就能簡單的製作全景照片。運用三腳架，每旋轉一定的角度就進行拍攝，可以製作出天衣無縫的全景照片。

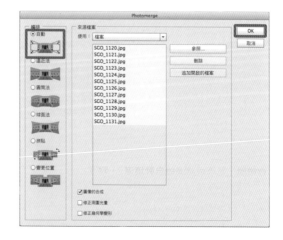

1 啟動 Photomerge @ panorama

從〔調整畫質〕的選單之中，點選〔Photomerge®〕－〔Photomerge®panorama〕來叫出右圖的〔Photomerge〕對話框。點選〔參照〕，按照順序來選擇想要連在一起的照片。請注意RAW的檔案無法使用。編排的方式在此選擇〔自動〕，最後點選〔OK〕。

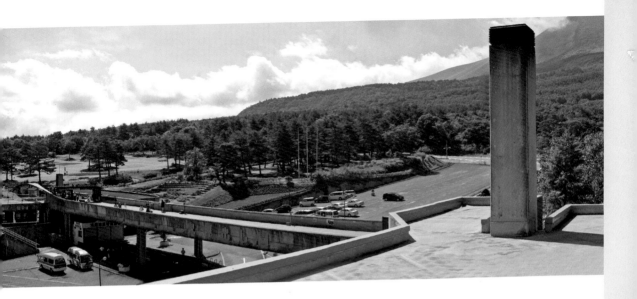

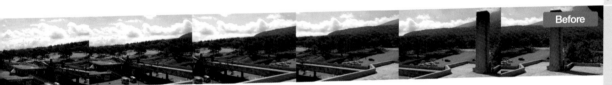

Before

2 用〔裁切工具〕把不自然的部分切掉

會詢問〔是否要將邊緣自動填滿〕,點選〔YES〕就能完成全景
照片。(上圖是選擇〔NO〕的狀態)照片欠缺的部分會以自然
的方式自動填滿,要是出現有不自然的部分,可以用〔裁切工
具〕切除,或是用〔複製圖章〕來修補。這張範例是以裁切的
方式完成。

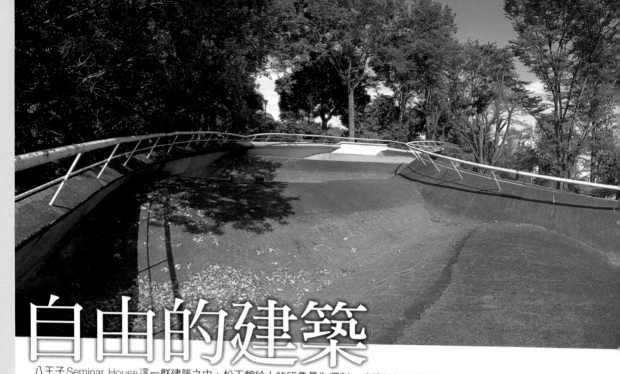

自由的建築

八王子Seminar House 這一群建築之中，松下館給人的印象最為深刻。建築結構巧妙的配合地形來設計，造就了綠意盎然的風景。弧形的屋頂下方配合用地所打造的生活空間，成為連續性的起伏來反應到屋頂上。把這個融入地形之中、混凝土建築才有辦法實現的自由形態，拍成全景的照片。

八王子Seminar House 松下館（東京都・八王子） 設計：吉阪隆正＋U研究室　1965年

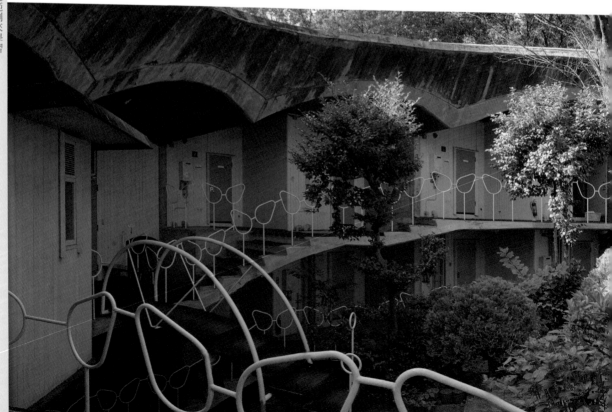

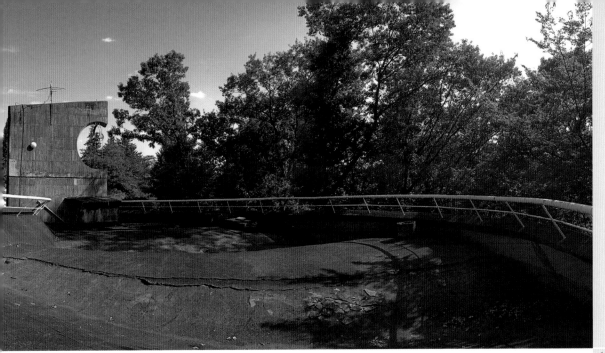

Nikon D3s + Nikkor 28mm F2.8〔F8 1／500秒 ISO100〕

Nikon D3s + Nikkor 28mm F2.8〔F8 1／200秒 ISO100〕

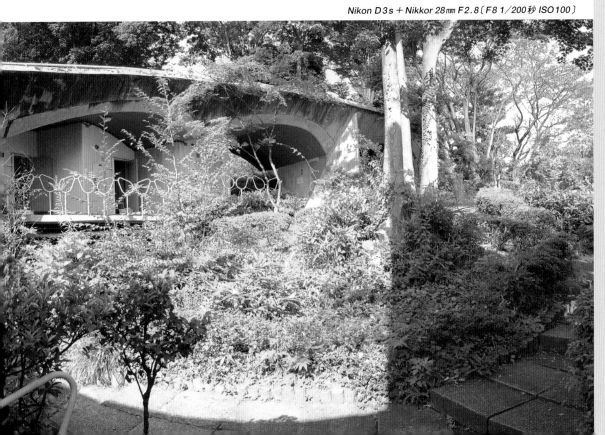

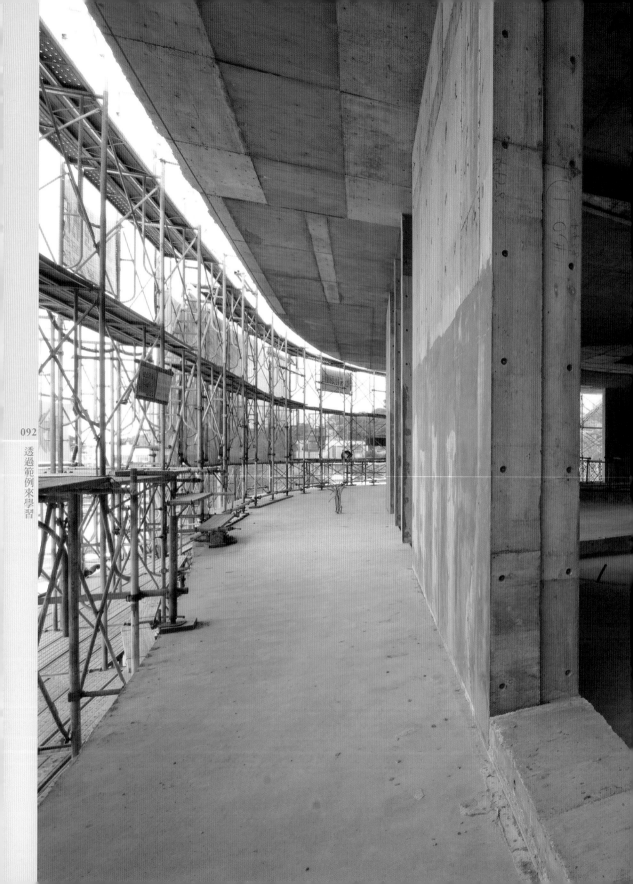

透過範例來學習

灌好混凝土之後，經過4個禮拜，剛剛將模板拆下的結構體。
完工之前的建築所能展現出來的，最為強而有力的一面。將
顏色調成黑白，更進一步強調結構體粗獷的感覺
沖繩小兒保健中心（沖繩縣・南風原町）船木幸子建築設計事物所＋
細矢仁建築設計事務所 設計共同體 2008年
Nikon D2x＋SIGMA 10～20mm F4.5～5.6
（10mm側 15mm的35mm等效焦距）〔F13 1／60秒 ISO100〕

用單色來突顯施工中的結構體

施工中的結構體（軀體），是建築物赤裸裸的狀態，因此這種照片，或許也能說是建築物的裸照。把建築物最為強壯的內部結構，用黑白照片呈現出來，更進一步突顯它們所擁有的特徵。在此用 Photoshop Elements 12 將彩色照片轉換成黑白照片。

轉換成黑白照片，並非只是將色彩情報消除的單純作業。為了得到黑白照片應有的表情，還需要進行其他的調整。

原本的彩色照片。

1 將照片修正為黑白

從〔調整畫質〕的選單，點選〔單色變化〕來叫出〔單色變化〕的視窗。在〔選擇風格〕的部分，點選風景等適當的風格。移動〔調整用量〕的滑桿，來修正出具有魄力、緊湊的黑白照片。首先可以試著將〔對比〕的滑桿稍微往右移動。點選〔OK〕就會進行單色化。

透過範例來學習

2 用雜訊來形成顆粒的感覺

在照片加上顆粒的感覺，來重現傳統黑白照片的氣氛。從〔濾鏡〕選單之中，點選〔雜訊〕−〔追加雜訊〕來叫出〔追加雜訊〕的對話框。移動〔量〕的滑桿可以調整雜訊的份量，太超過的話會讓畫質大幅的降低，可以調整在 2～6% 之間。點選〔灰階雜訊〕然後再點選〔OK〕，修正內容就會套用在照片上。

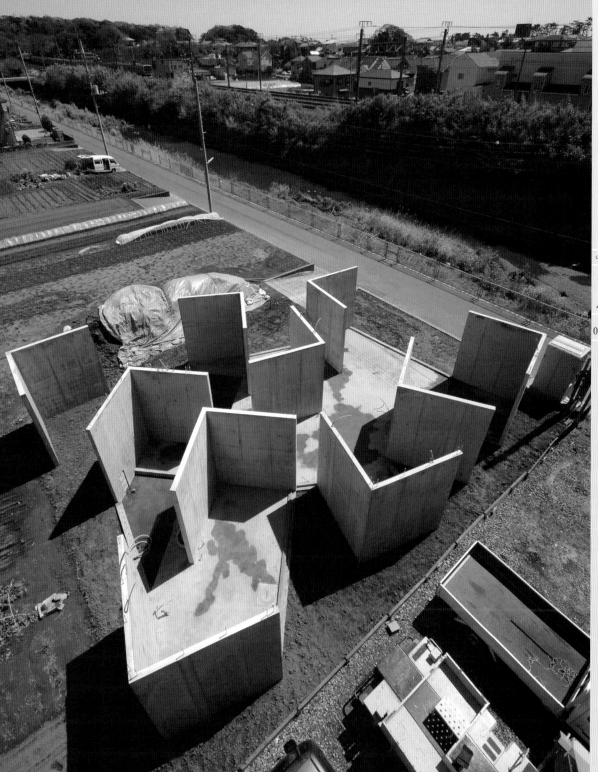

house K（神奈川縣）設計：STUIDO 2A（宮 晶子）2009年
Nikon D2x＋SIGMA 10～20mm F4.5～5.6（10mm側 15mm的35mm等效焦距）〔F9 1／320秒 ISO100〕

主導風景的建築排列之妙

移建到三溪園，據說是紀州德川家的嚴出御殿（水邊別墅）的臨春閣。走廊往池塘凸出，厚重卻又帶有輕快感的建築，連同周圍的自然環境一起，用格外注意水平跟垂直的構圖來拍下。

臨春園（神奈川縣・橫濱市 三溪園）重要文化財產 1649年
Nikon D2x＋AF-S DX Zoom Nikkor 18～70mm F3.5～4.5（35mm側 50mm的35mm等效焦距）〔F9 1／250秒 ISO100〕

透過範例來學習

和風建築

許多傳統的和風建築，都位在流動的河川或池塘、庭園等具有動態的自然環境之中。包含建築物在內，整體景觀經過嚴密的設計，因此拍攝這種和風建築的時候，必須將建築與四周的用地當作單一的景色來拍攝。另外，和風建築是用水平跟垂直的線條來構成，強調水平跟垂直，可以更進一步突顯它們的美。

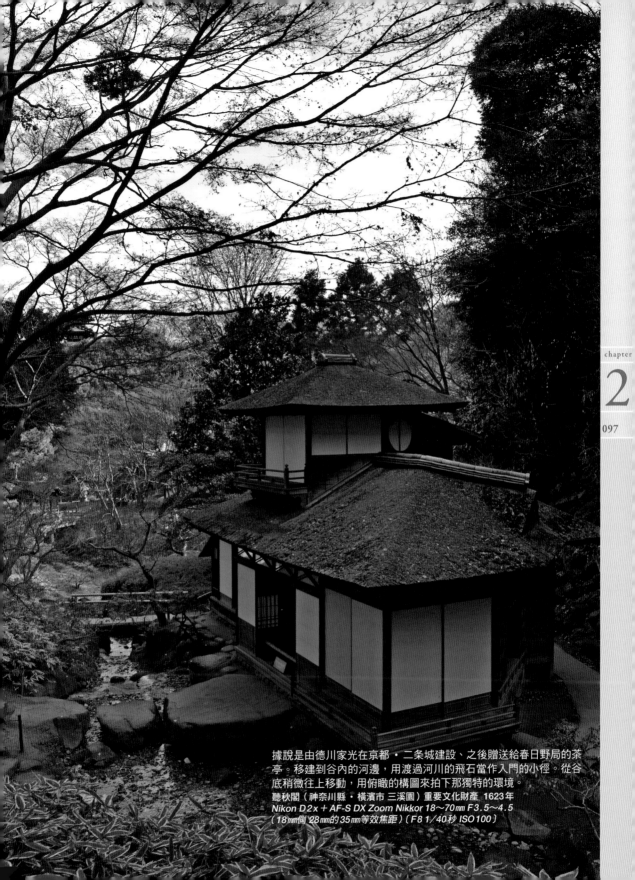

據說是由德川家光在京都‧二条城建設、之後贈送給春日野局的茶
亭。移建到谷內的河邊,用渡過河川的飛石當作入門的小徑。從谷
底稍微往上移動,用俯瞰的構圖來拍下那獨特的環境。
聽秋閣(神奈川縣‧橫濱市 三溪園)重要文化財產 1623年
Nikon D2x + AF-S DX Zoom Nikkor 18~70㎜ F3.5~4.5
(18㎜側 28㎜的35㎜等效焦距)〔F8 1/40秒 ISO100〕

修正扭曲來突顯美麗的結構

　　人類的眼睛非常敏感，水平跟垂直只要有一點點沒有對齊，立刻就會出現古怪的感覺。水平跟垂直線條較為豐富的和風建築，若是能將水平與垂直精準的對齊，將可以大幅提升一張照片給人的印象。拍攝的時候不論再怎麼注意水平跟垂直，用電腦詳細確認，都還是會發現細微的傾斜跟扭曲。在此用 Photoshop Elements 12 來進行確認與修正。

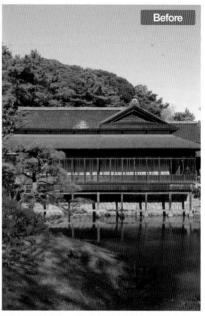

Before

剛拍好的照片。將建築物捕捉在畫面中央，沒有必要修正視角。

透過範例來學習

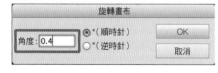

1 用參考線來確認照片的傾斜跟扭曲

配合建築物的水平跟垂直的部位，來拉出參考線〔→85頁〕，藉此檢查照片是否有傾斜或是扭曲。範例的照片，稍微往逆時鐘方向傾斜。

旋轉畫布

角度：0.4　　●°〔順時針〕　　OK
　　　　　　　○°〔逆時針〕　　取消

2 指定角度來轉動照片

從〔影像〕選單點選〔旋轉〕－〔自訂〕。在〔旋轉畫布〕對話框內的〔角度〕輸入想要旋轉的角度，並點選〔OK〕。在此輸入〔0.4〕讓照片往逆時鐘方向轉動0.4度。

3 用裁切來調整構圖

因為轉動的關係，讓照片產生餘白。為了省去修正視角的麻煩，讓建築來到照片中央，但卻讓眼前的池塘變得太大。用〔裁切工具〕來進行調整。

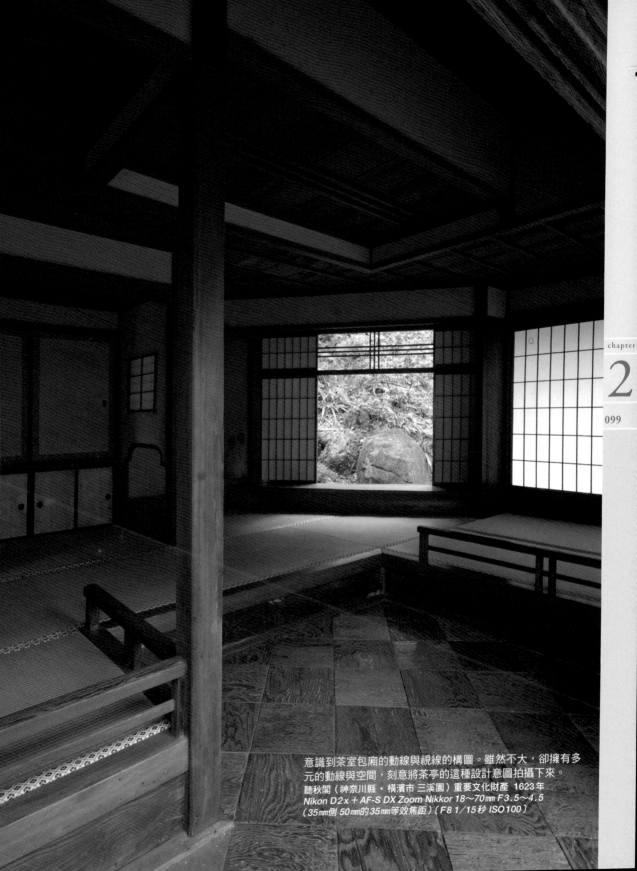

意識到茶室包廂的動線與視線的構圖。雖然不大，卻擁有多
元的動線與空間，刻意將茶亭的這種設計意圖拍攝下來。
聽秋閣（神奈川縣・橫濱市 三溪園）重要文化財產　1623年
Nikon D2x＋AF-S DX Zoom Nikkor 18～70㎜ F3.5～4.5
（35㎜側 50㎜的35㎜等效焦距）（F8 1/15秒 ISO100）

讓陰影
的細節
浮現出來

　　讓暗處的細節浮現出來，但不要去破壞帶有深濃陰影的氣氛。只要使用 RAW 成像，就算是這種難度較高的修正，畫質也不容易受到影響。

透過範例來學習

往遠方延伸的細節

將樓梯的動線拍成一張照片。動線從畫面右下前往左側中央，然後通往右上，跟眼前和風的裝飾一起拍下，讓空間呈現立體感。用 RAW 成像來增加陰暗的樓梯內部的輔助光源，藉此來修正亮度。

臨春閣（神奈川縣・橫濱市 三溪園）重要文化財產　1649年
Nikon D2x＋AF-S DX Zoom Nikkor 18～70mm F3.5～4.5
（70mm側 105mm的35mm等效焦距）〔F11 1秒 ISO100〕

Before

修正之前的照片，暗處消失在陰影之中，根本看不到細節。

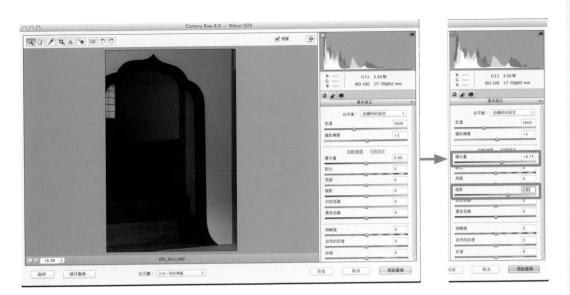

1 加強補助光源，讓陰影的細節變得較為明顯

用Photoshop Elements 12打開RAW檔案，就會啟動Camera Raw。將〔陰影〕的滑桿往右移動，讓陰影的色階增加。
如果想維持對比來調整亮度，則可以用〔曝光量〕的滑桿來調整。

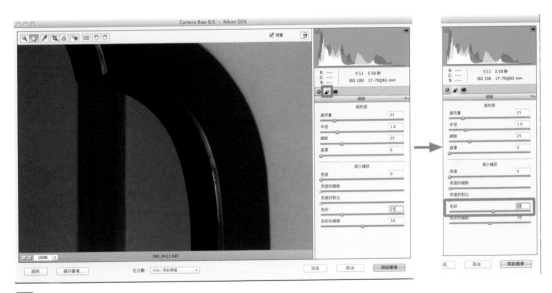

2 減少雜訊

增加陰影的亮度，會讓這些部位的雜訊浮現出來，要另外執行減緩雜訊的作業。點選〔細節〕來進入細節模式 將〔減
少雜訊〕的〔色彩〕滑桿往右移動，來減少色彩的雜訊。修正過頭會變得太過平淡、讓細節消失，請多加注意。點選
〔開啟圖像〕就會將修正內容套用到照片上，並用Photoshop Elements 12來打開照片。

用充裕的構圖來拍攝伽藍

右側屋簷的細節、伽藍（寺廟）建築充裕的位置排列，連同建築本身的特徵一起，用廣角鏡頭來全部拍下。明亮的中庭跟細部的陰影之間，有著很大的亮度落差。為了得到適當的曝光，選擇陽光較小的時間與天氣。另外以圖像編輯為前提，一邊觀察直方圖，一邊以照片的濃淡變化為優先來進行曝光補償。

黃檗宗大本山萬福寺大雄寶殿（京都府・宇治市）重要文化財產　1668年
Nikon D2x ＋ SIGMA 10～20㎜ F4.5～5.6
（10㎜側 15㎜的35㎜等效焦距）（F9.1／125秒 ISO100）

意識到畫面的分割來思考建築的位置

神社、寺院等經過詳細的計劃來安排位置的伽藍，最好是在構圖方面下點功夫，將它們的排列方式拍出來，以加深照片給人的印象。思考構圖的時候，可以意識到以下2點。

❶ 以單點透視來表現空間之延伸的構圖。

❷ 以兩點透視來表現空間之寬敞性的構圖。

數位相機的即時預覽畫面，擁有顯示格線將畫面分割成9個區塊的機能。將畫面分成9個區域來思考「身為主題的建築要擺在畫面的哪裡」「餘白的部分要呈現什麼」，可以讓拍照進行得更加順利。這份範例將建築擺在左上4/9的畫面，剩下的部分用來表現伽藍寬敞的位置排列。消失點之一在中庭與天空的右側，另一點則是在建築左側的遠方。以兩點透視的構圖，來更進一步的強調充裕的空間。

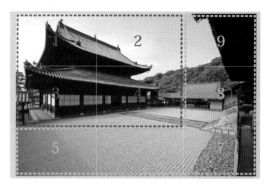

兩點透視的構圖
將主題擺在畫面4/9或5/9的區塊

將主題的建築物擺在左上4/9的區塊，剩下的5/9是用來陪襯主題的地面部分。更進一步的讓右側眼前出現其他的屋簷，使照片給人的印象多出幾分寺廟建築那種獨特的細節。

透過範例來學習

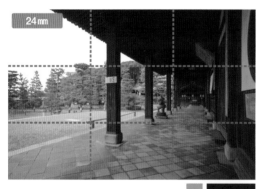

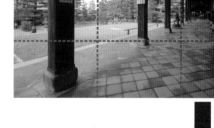

※用35mm換算出來的焦距

用拍攝同一個場所的照片，來比較構圖。用24mm來拍攝的範例（左），使用單點透視的構圖，將拍攝的建築擺在右上遠方的4/9的區塊。另側面，用18mm拍攝的範例（右），將柱子擺在左手邊的眼前，建築的主題移到左手邊的5/9的區塊，讓人感受到走廊的連續性跟穩定感。應該不難看出，雖然是拍攝同樣的場所，卻給人截然不同的印象。

用兩點透視的構圖，將大型走廊與中庭拍下，給人寬敞的印象
黃檗宗大本山萬福寺走廊（京都府・宇治市）重要文化財產　1668年
Nikon D2x + SIGMA 10～20mm F4.5～5.6（10mm側 15mm的35mm等效焦距）（F9 1/125秒 ISO100）

WorkFlow

讓陰影浮現出來

　　寺廟建築的特徵之一，是陰影比較深濃的細節，要拍出跟印象接近的照片並不簡單。這份範例為了不讓天空與中庭曝光過度，以濃淡變化為優先，用比較暗的曝光補償來進行拍攝，然後用圖像編輯來將陰影調亮。RAW成像的相關修正方法，已經在100～101頁說明，在此介紹用 Photoshop Elements 12 來修正一般圖檔的方法。

庭園雖然沒有曝光過度，但走廊屋頂卻消失在陰影之中，看不到細節。

用導航模式來〔調整亮度〕

點選畫面上方的〔導航〕來進入導航模式。點選〔調整亮度〕分別將〔陰影〕〔亮部〕〔中間色調〕的滑桿稍微往右移動，讓陰影變亮一點。氣氛較為朦朧的照片也能得到紮實的感覺。

將細節拍下

　　不光是建築，任何物體都有細節存在。或許是模樣，或許是塗料的凹凸，也可能是纖維，種類極為多元。要拍出一棟建築獨特的氣氛，關鍵在於要怎樣將這棟建築獨特的細節，組合到一張照片之中。表現出建築氣氛的細節，並非只是「擴大照片」，細節要怎樣組合才是其中的重點。

透過範例來學習

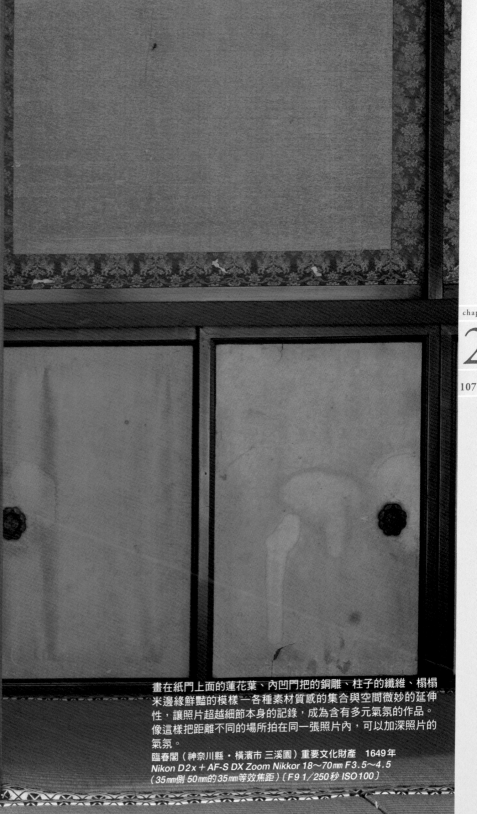

畫在紙門上面的蓮花葉、內凹門把的銅雕、柱子的纖維、榻榻
米邊緣鮮豔的模樣一各種素材質感的集合與空間微妙的延伸
性,讓照片超越細節本身的記錄,成為含有多元氣氛的作品。
像這樣把距離不同的場所拍在同一張照片內,可以加深照片的
氣氛。

臨春閣(神奈川縣・橫濱市 三溪園)重要文化財產　1649年
Nikon D2x ＋AF-S DX Zoom Nikkor 18〜70㎜ F3.5〜4.5
(35㎜側 50㎜的35㎜等效焦距)(F9 1/250秒 ISO100)

拍攝各式各樣的建築

　　到目前為止，我們介紹了住宅、社區、現代主義建築、和風建築的拍攝方式與圖像編輯方式。但充滿魅力的建築不光只有這些，教會、高樓、電波塔、水壩、門塔大廈等等，都是非常迷人的被攝體。日常之中就能看到的建築、位在偏僻場所的建築、必須動身前往國外才能看到的建築。或大或小，甚至是超乎想像的範圍。白天壯觀的外表，在夜晚的照明之下呈現出來的美麗身影等等，魅力與特徵各不相同。不論是拍攝哪一種建築，本書所介紹的技巧一定都能派上用場，建議大家盡情的發揮，去拍攝各種建築物的照片。

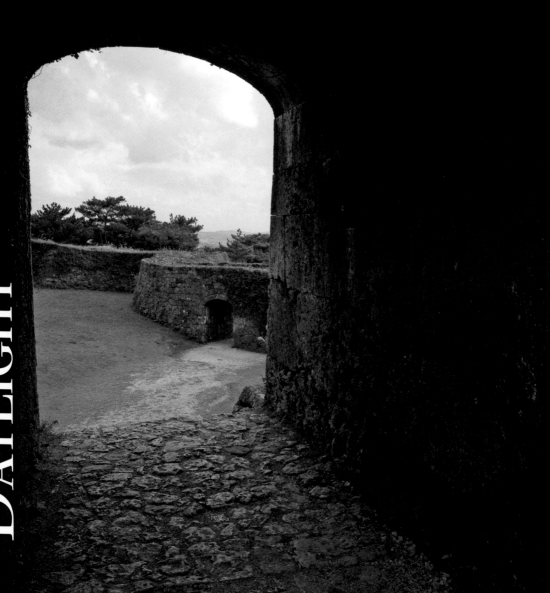

Nikon D2x＋SIGMA 10～20mm F3.5（16mm側 24mm的35mm等效焦距）〔F7.1 1／250秒 ISO100〕

透過範例來學習

DAYLIGHT

Nikon D2x + SIGMA 10〜20mm F3.5
（10mm側 15mm的35mm等效焦距）
〔F7.1 1／1000秒 ISO100〕

Nikon D2x + SIGMA 10〜20mm F3.5
（18mm側 27mm的35mm等效焦距）
〔F8 1／200秒 ISO100〕

Nikon D2x + AF〜S DX Zoom-Nikkor 18〜70mm F3.5〜4.5
（70mm側 105mm的35mm等效焦距）〔F8 1／60秒 ISO100〕

```
      ┌─┐┌─┐
      │2││3│
   ┌──┴─┴┴─┴┐
   │ I  │ 4 │
   └────┴───┘
```

1　15世紀初，由護佐丸所建設的
　　座喜味城的遺址。跟遠方的動
　　線一起，將石牆拍下來。

2　座喜味城的遺址。天空跟石
　　牆，還有太陽的構圖。雖然因
　　此產生鬼影，但卻很湊巧的，
　　表現出南國熱帶的氣氛。

3　強調在經年變化之下轉為藍綠
　　色的銅板屋頂的豐富質感，與
　　天空形成對比。頂部的十字架
　　也是重點之一。
　　輕井澤 聖保祿天主教會（長
　　野縣 · 輕井澤町）設計：
　　Antonin Raymond 1935年。

4　天空的藍色之中混有夕陽即將
　　到來的橘色，與色彩模糊的玻
　　璃磚形成對比。

透過範例來學習

Nikon D2x＋SIGMA 10～20mm F3.5（10mm側 15mm的35mm等效焦距）（F8 1／250秒 ISO100）

Nikon D2x＋Nikkor 135㎜ F2.8
（200㎜的135㎜等效焦距）（F8 1/250秒 ISO100）

Nikon D2x＋Nikkor 135㎜ Fisheye F2.8
（相當於200㎜的135㎜等效焦距）（F8 1/250秒 ISO100）

1 用岩石堆出來的大規模堆模石牆，讓粗獷的表情與陰沉的天空形成對比。

2 用魚眼鏡頭將首都圈巨大的供水源全部拍下來的構圖。刻意加進人物，以突顯其巨大的規模。

3 巨大的水壩會給人單調的感覺。但是用望遠鏡頭將細節拍出來，會發現四處都隱藏有獨特的造型。用魚眼鏡頭或望遠鏡頭等「極端性的鏡頭」來拍攝巨大的水壩，可以拍出有趣的照片。

	1
2	3

NIGHT

Nikon D2x + SIGMA 10～20mm F4.5～5.6（10mm則 15mm的 35mm等效焦距）（F11 13秒 ISO100）

透過範例來學習

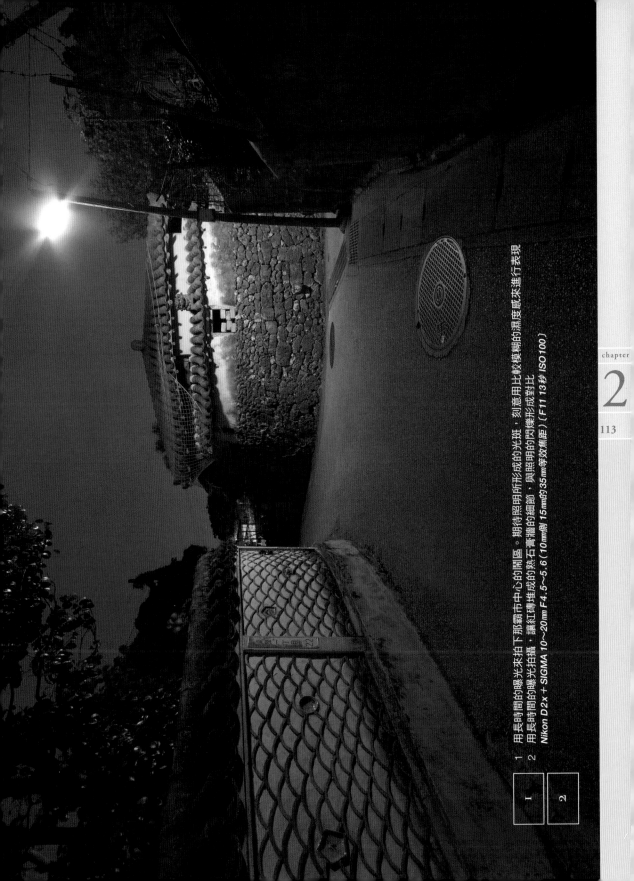

1 用長時間的曝光來拍下那霸市中心的鬧區。期待照明所形成的光斑，刻意用比較模糊的狀態感來進行表現

2 用長時間的曝光來拍攝，讓紅磚堆成的熟石膏牆的細節，與照明的閃爍形成對比
Nikon D2x + SIGMA 10～20mm F4.5～5.6（10mm的 15mm的35mm等效焦距）〔F11 13秒 ISO100〕

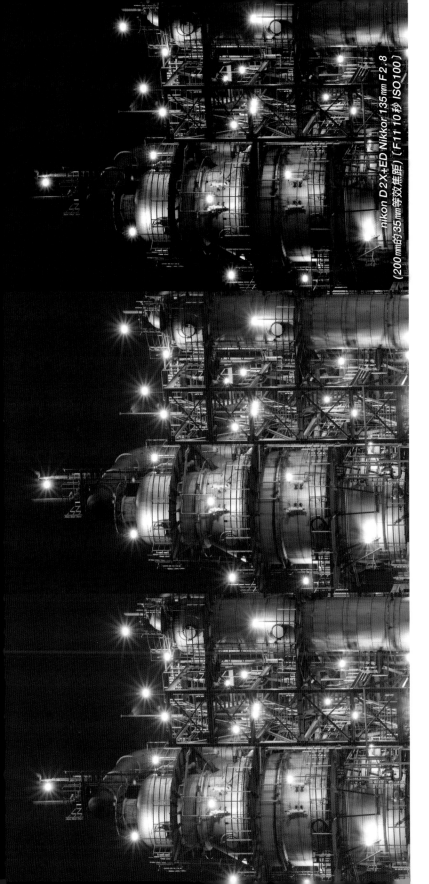

nikon D2X+ED Nikkor 135mm F2.8
（200mm的35mm等效焦距）（F11 10秒 ISO100）

1	3
2	
4	

1　首都高速公路的交流道。用圖像編輯來強調藍色，讓重疊的道路、縫隙間所看到的夜空還有照明藍色，給人更為深刻的印象。

　　Nikon D2x + SIGMA 10~20mm F4.5~5.6（10mm側 15mm的35mm等效焦距）（F7.1 20秒 ISO100）

2　高速公路照明那無機的質感，跟一邊流動一邊露出淡淡月光的雲層所擁有的表情形成對比。

　　Nikon D2x + SIGMA 10~20mm F4.5~5.6（10mm側 15mm的35mm等效焦距）（F9 20秒 ISO100）

3　用望遠鏡頭將工地獨特的連續性照明與多元的色溫凝縮在一起的構圖。

　　Nikon D2x + AF~S DX Zoom Nikkor 18~70mm F3.5~4.5（70mm側 105mm的35mm等效焦距）（F11 0.8秒 ISO100）

4　用望遠鏡頭拍下工場地區那獨特的細節。以同樣的構圖調整出不同的白平衡，好幾張排在一起進行比較，也會非常的有趣。

**不好意思問別人！
數位單眼全疑問**

14.8X21cm　　208 頁
彩色　　定價250 元

一問一答快上手，最適合新手的相機祕笈。

輕鬆了解數位單眼的基本知識。

越是基本的疑惑越不好意思問別人？

別擔心。本書都先幫你問了！

對於初心者而言，光圈、快門、構圖、測光等等這些專業名詞大多是一知半解，市面上一大堆攝影書或器材書更不知道該如何選擇……

本書針對相機的結構、功能、鏡頭與配備、攝影技巧這些新手可能會遇到的拍攝疑問，分成四個章節進行一問一答的說明解答。

總數８１個最基礎的知識到中階的技巧完全收錄，還有加入專家的實用建議與操作心得，讓你能更輕鬆快速地熟悉手上的單眼相機。

瑞昇文化
http://www.rising-books.com.tw

＊書籍定價以書本封底條碼為準＊
購書優惠服務請洽：TEL：02-29453191 或 e-order@rising-books.com.tw

用 iPhone 拍出高質感照片的
魔法技巧

18X21cm　　168頁
彩色　　定價300元

隨拍隨傳！用 iphone 紀錄美好生活！

　近年來，智慧型手機的照相功能越來越進步，雖不及專業相機，但平常要拿來拍拍美食、生活周遭的風景等等，也相當足夠。但若只有原始的照片模樣，又稍嫌不足……。因此，許多搭配美術編修的 APP 也因應而生，讓您可以隨心所欲加工自己的照片，變得更有特色、更漂亮！

　本書教您如何掌握手機拍照的技巧，讓不及專業相機規格的手機相機，也能拍出不遜色的高水準照片。讓您只要擁有一支 iPhone，就能享受拍照、上傳、與親好友分享即時生活的樂趣。

瑞昇文化
http://www.rising-books.com.tw

＊書籍定價以書本封底條碼為準＊
購書優惠服務請洽：TEL：02-29453191 或 e-order@rising-books.com.tw

【我是女生愛拍照 - 系列序】

習慣帶著相機出門。
走走拍拍是為了記憶與分享。

冰冷的機械被溫柔地操縱著,
知性的畫面有了感性的詮釋,
相機女孩已然是一種優雅又強勢的存在。

相機,當然是基本配備,
技巧,協助妳拍出想表達的意涵。

<我是女生愛拍照>系列攝影書,
不會太艱深,也不會太淺薄,
每個相機女孩都需要一本、以上。

相機女孩
舉手!我有拍照問題想要問

12.8x18.8cm　160 頁
彩色　　定價 280 元

相機女孩
最愛拍的美食・雜貨・花

12.8x18.8cm　160 頁
彩色　　定價 280 元

相機女孩
用心構圖說自己的故事

12.8x18.8cm　160 頁
彩色　　定價 280 元

相機女孩
按下快門前的必學秘訣

12.8x18.8cm　160 頁
彩色　　定價 280 元

相機女孩
選對自己第一台數位單眼

12.8x18.8cm　160 頁
彩色　　定價 280 元

瑞昇文化
http://www.rising-books.com.tw

＊書籍定價以書本封底條碼為準＊
購書優惠服務請洽:TEL:02-29453191 或 e-order@rising-books.com.tw

相機女孩
跟底片機培養感情中

12.8x18.8cm　176 頁
彩色　　定價 280 元

相機女孩
旅行外拍抓住重要 MOMENT

12.8x18.8cm　160 頁
彩色　　定價 280 元

相機女孩
曝光的浪漫情懷

12.8x18.8cm　160 頁
彩色　　定價 280 元

相機女孩
高人一等的攝影技巧開課了！

12.8x18.8cm　160 頁
彩色　　定價 280 元

相機女孩
鏡頭的美麗與哀愁

12.8x18.8cm　160 頁
彩色　　定價 280 元

相機女孩
窺視花朵的私密情緒

12.8x18.8cm　160 頁
彩色　　定價 280 元

瑞昇文化
http://www.rising-books.com.tw

＊書籍定價以書本封底條碼為準＊
購書優惠服務請洽：TEL：02-29453191 或 e-order@rising-books.com.tw

TITLE

室內外建築攝影&修圖最高技巧

STAFF

出版	瑞昇文化事業股份有限公司
作者・攝影	細矢 仁
譯者	高詹燦　黃正由

總編輯	郭湘齡
責任編輯	黃美玉
文字編輯	黃雅琳　黃思婷
美術編輯	謝彥如
排版	執筆者設計工作室
製版	明宏彩色照相製版股份有限公司
印刷	桂林彩色印刷股份有限公司
法律顧問	經兆國際法律事務所　黃沛聲律師

戶名	瑞昇文化事業股份有限公司
劃撥帳號	19598343
地址	新北市中和區景平路464巷2弄1-4號
電話	(02)2945-3191
傳真	(02)2945-3190
網址	www.rising-books.com.tw
Mail	resing@ms34.hinet.net

初版日期	2015年3月
定價	380元

國家圖書館出版品預行編目資料

室內外建築攝影&修圖最高技巧 / 細矢仁作.攝影
; 高詹燦, 黃正由譯. -- 初版. -- 新北市：瑞昇文
化, 2015.03
120面 ; 23.4 X 18.2公分

ISBN　978-986-401-009-7(平裝)
1.攝影技術 2.建築攝影 3.數位影像處理

953.9　　　　　　　　　　　104001899

SAIKO NO KENCHIKU SHASHIN NO TORIKATA SHIAGEKATA
© JIN HOSOYA 2014
Originally published in Japan in 2014 by X-Knowledge Co., Ltd.
Chinese (in complex character only) translation rights arranged with
X-Knowledge Co., Ltd.